鄉園・彩筆・李澤藩

1975
8.20

策劃　行政院文化建設委員會
　　　雄獅美術
策劃小組召集人　郭為藩・申學庸
策劃小組　劉萬航・余玉照・曾茂川
　　　　　蕭宗煌・徐肇英・李戊崑
出版　雄獅圖書股份有限公司
著作權人　行政院文化建設委員會
顧問群　李霖燦・鄭明進・鄭善禧
　　　　李明明・王耀庭・林柏亭
　　　　林保堯・蔣　勳・顏娟英
　　　　石守謙・鄭凱麗

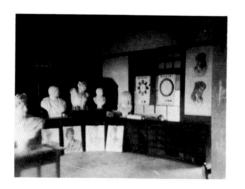

發現臺灣美術的生命力

寫給臺灣青少年——

在臺灣,這一片默默拉拔我們長大的土地上,時局在
不久前的過去,仍是相當艱困的。偶爾我們還會從
老祖母的口中聽聞,在某個陌生的年代裡,孩童們必須
赤腳跋涉上下學,三餐只有清粥醬菜裹腹,還得
三天兩頭躲空襲。過去種種生活景況,對自幼生長在
物質充裕的現代化社會的我們而言,就像一齣電影一般,
即使轉眼便忘,對現實生活也不會有絲毫影響;然而,
臺灣近三百年來因政局多變而引致的多方面文化衝擊,
卻是無形而長久的,以至於今日愈是年輕的臺灣居民,
愈有認同外國文化的傾向,對所生所長的土地,
卻益發地疏遠了。

臺灣的文化,確實十分複雜。然而,複雜的文化,
仍然可以具有自己獨特的個性與意義,甚至因此造就了
格外驚人的鉅大張力;文化之美,也就自然凝塑在
認真陶沐其中的人的身上,毫不做作。用心回想起來,
臺灣的確曾經培育出許多美的人物,就以最能代表文化
之美的藝術領域而言,歷經烽火洗禮而倍顯卓絕的
前輩美術家不乏其人,他們的作品為文化留下了見證,
為美提供詮釋,他們的人,若要做為對歷史文化漸感
陌生的臺灣青少年的榜樣,更是當之無愧。

基於這樣的理由,行政院文化建設委員會與雄獅美術
月刊社首開先例,專誠針對青少年合力策劃了這套
《前輩美術家叢書》,筆法生動活潑且富戲劇感,同時,
在多位學者顧問的悉心審閱下,也能兼及學術上的品質,
讓青少年擁有好書、願讀好書,並得以藉著閱讀,
體認生長地的美術文化歷程,發現生長地的生命活力,
以及那背後呼之欲出的、對家園與同胞的摯愛。

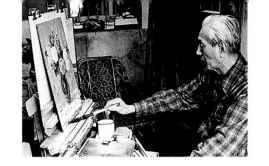

目錄

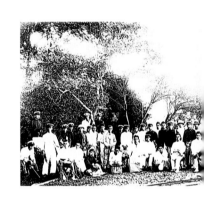

【封底圖說】
孔子廟（第一公學校）
1986　水彩
117×80 公分

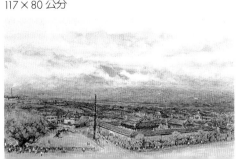

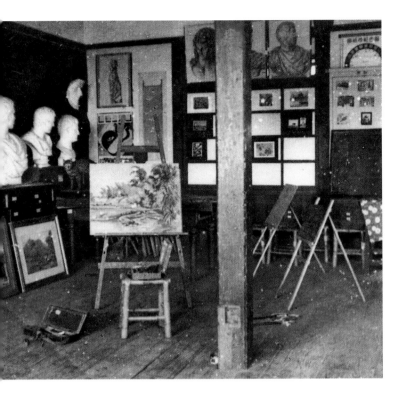

因為他對家鄉的強烈眷顧，

在五十餘年的繪畫生涯中，

從不因環境的困難而打消作畫念頭，

反而更誠懇地對家鄉景色、俚俗見聞、建築古蹟

做數十年如一日的用心描繪；

因為其科學家般地研究精神，

使得他在一貫風格中仍不斷嘗試新法，

多年的舊作亦修補潤飾直到滿意為止；

因為其教育家的熱情，

使得他在現實與理想中找到平衡點，

勇敢負責地肩挑培育後代的責任。

物質雖匱乏，時尚雖奪目，

他卻以樸素無華的心培育出一個醇馥世界。

I

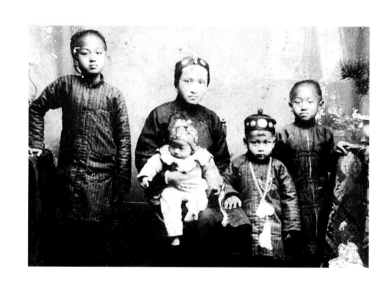

在風中奔跑的少年

他心裡雖偏愛理工，卻也默不做聲，點頭同意了。

沒想到，這一點頭，居然和師範學校結下了大半輩子的緣。

小學一年級的李澤藩（右一）與母親李陳娥、兄李澤祁（左一）

弟李澤潢（右二）、妹李壁如（左二）合照。1914年攝。

一九二一年的台北城,嶄新而威武的台灣總督府(今總統府)才剛落成兩年。宏偉壯觀的總督府,它的中央尖塔高達六十公尺,是日據時期全台灣最高的建築物,也是日本殖民帝國在台灣的最高權力象徵。沿著總督府前面的大馬路——文武街(今重慶南路一段),向南走到底,就是日本人拆掉舊城牆而改建成的三線大馬路(今愛國西路)了。台北師範學校就在這條林蔭大道旁。

●這天是新生報到的日子,台北師範學校的大門口,不時可以看到幾位怯生生的小男生正和親人道別。

●中年模樣的李樹勛,一邊放下手中的行李,一邊拍拍兒子李澤藩的肩膀說:

「住校不比在家。讀書要認真,但身體更要緊,三餐一定要呷飽。」

「我會的,阿爸,你放心。」十五歲的李澤藩皮膚黑黑的,個頭不大。

「有空寫信回來,阿母會念你。」李澤藩點點頭。

「阿爸得去趕火車回新竹了,你自己多保重。」

他舉起手來跟父親揮揮手。總督府的中央高塔在陽光下顯得幾分刺眼。

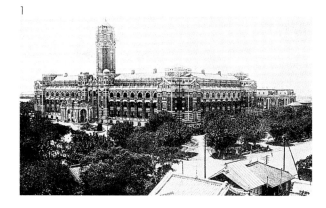

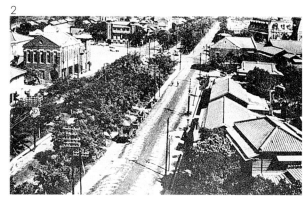

1 日據時代的台灣總督府,是日據時期全台灣最高的建築物,也是當時最高權力象徵。興建於1912年,歷時5、6年才完成,佔地二千餘坪至今,身為總統府的它仍是政權重心所在。

2 台北城內重慶南路之街景(1930)

●日據時代，台灣子弟小學畢業之後，可以就讀的中學實在不多，而台北師範學校則是許多家長心目中的明星學校。因為五年畢業以後，不僅有了受人敬重的教書工作，而且一個月五十圓的薪水，比起一般公務人員幾乎多了一倍。在日據時期，物質生活普遍艱困的年代，薪水是比興趣重要得多了。澤藩雖然年紀還輕，也約略懂得這個道理。所以，當就讀公學校六年級，面臨選校問題時，父親對他說：

「工業學校出來以後，薪水不多，和一般工人沒兩樣。還是考師範學校吧！」

澤藩心裡雖然偏愛理工，卻也默不做聲，點頭同意了。沒想到，這一點頭，居然和師範學校結下了大半輩子的緣份。

●第一次離家住校，澤藩想家想得厲害。他想念新竹的風，想念在孔廟旁大榕樹下聽阿伯仔講古。他也常想起在城隍廟旁的篏仔店內，父親忙進忙出的身影。而母親夜晚在油燈下做女紅時，眉眼嘴角間，慈和的微笑，則是他心裡頭最溫馨的慰藉。

「阿母的咳嗽有沒有好一點？」

「阿兄和妹妹也會想我吧！」

「鈴……，鈴……」

澤藩被下課鈴聲抓回了現實。

鄰座的國雄，已收好書包。

「李仔，我們一起去操場，聽說有很多人在賽跑呢！」

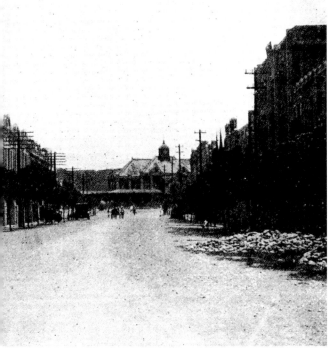

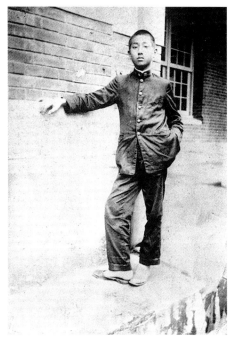

日據時期的新竹市景觀，新竹市當時約有四萬二千人，
是北部最古老的都市。

少年時期的李澤藩。

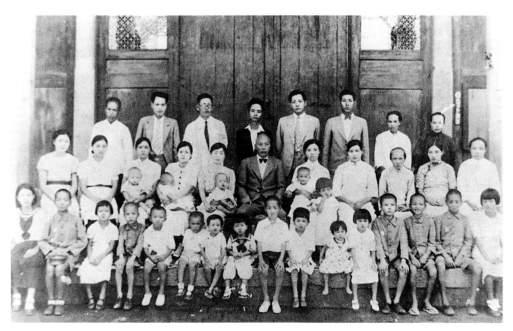

李澤藩的家族相片，中排中央坐立者為其父親李樹勛
後排右三為李澤藩。

黃昏的操場上已陸續來了十幾個學生。起跑線上,同學正做好預備姿勢,就等著一旁當裁判的同學發號施令。

「預備,開始!」

·位頭髮自然鬈曲的同學,一馬當先衝了出去。緊接著,其餘四、五位大男生也都奮力往前追趕。

「加油、加油!」

跑道外圍的同學紛紛拍手大喊。

跑過半圈以後,原本跑在第三的瘦高個子,速度卻明顯加快了。就在逼近終點的最後衝刺,高個子長脚一跨,越過了終點線,奪得了第一。

許多一旁加油打氣的同學都紛紛圍了過去,國雄很興奮的拉著澤藩也擠到了高個子的身邊。同學中有人問:

「羅志明,你進步好快喔!有沒有什麼祕訣呢?」

羅志明用手背擦去額頭上的汗,微笑的說:

「也沒什麼秘訣啦,常常跑就是啦!」

李澤藩也聽到了,他腦中當下靈光一閃:「我為什麼不試試看呢?」

● 第二天,李澤藩就開始加入了黃昏的跑步行列。他愈跑愈起勁,羅志明等幾位學長也經常鼓勵他。漸漸地,澤藩幾乎每天早起漱洗完畢,就跑出校門,沿著三線大馬路,做馬拉松練習。

● 他喜歡迎風奔跑的感覺,清風拂面可以忘憂,全力的衝刺令人通體舒暢。不久,跑步之外,他也喜歡上跳高、跳遠、標槍、撐竿跳等各類運動。一年級的李澤藩,當時雖然還是小個子,但有恆心、有毅力的運動,已開始為他此後幾年內的快速發育,以及日後高大強健的體魄,奠下了良好的根砥。

就讀台北師範學校時的李澤藩。

台北師範學校

它的歷史最早可溯至
清末士林師範學堂,
後來日本政府改稱爲國語學校,
爲當時台灣第一所高等學校。
一九二〇年改稱爲台北師範學校。
當時能考入北師的台灣籍學生
皆爲全省各小學之精華。
此校是早期台灣美術人才
培養的一大本營。

（圖片由 創意力文化—《台灣懷舊》提供）

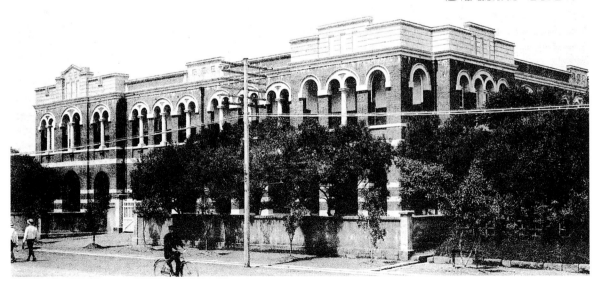

台北師範學校是當時許多人心目中的明星學校。

13

跨進美術的殿堂

水的自由流動、色彩的微妙變化,都令他深深著迷。
他畫得很勤,甚至寒暑假回新竹,也到處找地方寫生。

就讀台北師範學校時的李澤藩,不但醉心於繪畫,更是體育場上的健將。

一九二四年, 櫻花盛開的午后, 老校工阿旺匆匆跑進校長辦公室。一邊鞠躬, 一邊大聲報告。

「石川先生到了!」

正伏案疾書的校長志保田鉎吉, 抬起頭來, 深鎖的眉頭, 一下子徹底的放鬆了。

「石川先生到了, 我的救兵終於來了!」

出現在門口的石川欽一郎, 約莫五十開外, 嘴上留著短髭。一身灰色西服, 配上一個黑色領結。臉上帶著和悅的笑容, 神情溫和而穩重。

志保田趕快起身相迎, 並對石川深深一鞠躬。「石川先生, 一路辛苦了!」

「哪裡!離第一次來台北, 已經十幾年了。回來眞是高興!」

「先生, 您這趟來, 很多事情都要仰仗您了!」

兩位久別重逢的師友, 握緊著手, 相視而笑。志保田多日的等候, 和數月來積在內心的陰霾都一掃而空了。

● 一九一八年第一次世界大戰結束以後, 民族主義的呼聲高唱入雲, 彌漫全球。而台灣經過日本殖民統治近三十年之後, 政治、社會已逐漸安定, 經濟建設也稍有規模。同時, 部分台灣人的民族意識已日益覺醒。二〇年代初期, 「台灣民報」的創刊、「台灣議會設置請願活動」的展開, 及「文化協會」的成立等, 都反映了台灣人民民族意識的抬頭, 以及對民主政治的渴望。

（取自《台灣霧峰林家留眞集》）

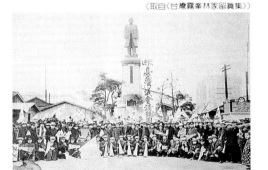

圖爲1925年第六次台灣議會設置請願活動, 請願團在日本東京時, 台灣留學生於火車站前的歡迎留影。

● 台北師範學校受了這股時代風潮的影響，也發生了幾次對日抗爭事件。而這些學潮事件，正是校長志保田鉎吉苦惱的緣由。這回志保田遠迢迢從日本請來水彩畫家石川欽一郎，就是希望借助他在美術上的造詣，以美育來化解學生的不平之氣。

● 石川先生果然沒有讓志保田失望。他的水彩作品，以輕靈活潑的筆觸描寫台灣的土地、青山、綠水、竹籬、農舍，一一顯現畫中。親切而溫潤的畫面，彷彿擦亮了學生們年輕的眼睛，教他們生平第一次戴起「西洋眼鏡」，看自己生於斯、長於斯的台灣故鄉。再加上，石川本人曾遊歷中國大陸及歐洲各國，受過民主思想的洗禮，觀念上較一般日籍教師開明；而且對待學生溫文又誠懇，更使得學生們對他心悅誠服，敬愛有加。李澤藩即是這一群師範生中的一位。

● 李澤藩記得一年級新生的時候，美術老師曾稱讚他的素描說：「透視準確、構圖平穩」。不過，當時受了讚美，也只是心裡高興而已，興趣還談不上。直到石川先生來了以後，李澤藩才真正對繪畫著了迷。

● 那是學期中時，石川依往例，每週一次在課堂上為同學解說他自己的寫生作品。其中一幅畫的是學校附近專賣局樟腦工廠的圍牆和旁邊的大樹。圍牆下水溝的出水口似乎正汩汩不絕的流出一股熱水，且有熱氣緩緩上升。整個畫面在平靜的氛圍中，因水氣的迷濛蒸騰而顯得生氣盎然。畫中輕靈浪漫的美以及高超的表現技巧，令年輕的李澤藩大為傾服。第一次，他覺得想作畫的心澎湃如潮湧。

1 臨摹石川老師作品
　1925・水彩
　19×14.7公分
2 石川欽一郎作品

●所以, 當熱心的高年級學長陳植棋, 為剛成立的「寫生會」招兵買馬, 尋找新會員時, 李澤藩也興緻勃勃的加入了。「寫生會」的指導老師正是石川欽一郎。會員除了當時北師的在校生, 還包括已經畢業的校友, 如倪蔣懷、陳英聲等, 以及遠從羅東而來的藍蔭鼎。

●在石川的帶領下, 台北近郊, 如淡水、南港、木柵、景美、新店、石碇、板橋林家花園等, 都留下了「寫生會」的足跡。而這些二〇年代台北城郊的淳美風景地, 經過年輕的畫筆一一塗抹, 畫面上彷彿逐漸煥彰出一種新的華采, 這是當時台灣承襲自清末的傳統水墨畫裡見不到的一股活潑生命力。不久, 「寫生會」正式改組成「台灣水彩畫會」。

●除了帶領學生戶外寫生, 熱心的石川, 也常集合學員以座談方式交換繪畫心得。此外, 並經常舉行小型的觀摩畫展, 讓學生們彼此切磋學習。日後有多位學員赴日繼續攻讀美術, 可以說一部分是受了石川的影響。

●一九〇七年石川第一次來台以後, 就喜歡上台灣這塊明山秀水的處女地。而他這回應志保田之邀來台任教, 最大的心願便是畫遊台灣, 並將西洋美術介紹給本地的學子。

台灣水彩畫會

由一群受石川欽一郎啟迪與教導的台北師範學生與校友所組成, 會員包括石川本人, 以及倪蔣懷、陳英聲、藍蔭鼎、李澤藩、李石樵、張萬傳、洪瑞麟等。活動經費則由當時已轉入煤礦業的學長倪蔣懷資助。他們每年定期舉行學員作品展, 並邀請日本水彩畫會的作品來台配合展出, 使台灣畫家有機會觀摩日本水彩原作, 對當時台灣的西洋畫壇產生不小的啟發作用。一九三二年石川返日之後, 會員們將該會改組為「一廬會」(「一廬」是石川的別號), 以感謝石川先生多年的教導。

石川欽一郎

(1871～1945)
日本靜岡縣人。
二十八歲赴英學習傳統英國水彩畫法。
他不但是一位傑出的水彩畫家,
更是精通漢學、英文、
日本徘句、謠曲的學者。
他深愛台灣鄉土,培育學生不遺餘力,
在台任教期間,他鼓勵學生組織
「七星畫會」、「台灣水彩畫會」,
擔任台展評審委員,
並擔任「台灣美術研究所」指導老師,
被稱爲「台灣早期繪畫的播種者」。
台北師範學校能成爲早期
台灣美術人才的搖籃,
任教十八年的石川欽一郎功不可沒。

1 自1907年至1932年,石川欽一郎
 來台任教於台北師範學校期間
 畢業於此校之台灣畫家。
2 1926年,李澤藩與石川欽一郎合影,
 站立者由左至右爲李石顯、林錦鴻、
 李澤藩、謝能通、吳長庚、周家樹

(鄭世璠提供)

1913	倪蔣懷
1915	黃土水
1917	陳澄波
1918	陳英聲
1920	陳承藩
1921	郭柏川、王白淵、陳銀用
1922	李梅樹、廖繼春
1923	郭福壽、劉精枝
1925	黃奕濱、楊啓東、陳植棋
1926	李澤藩、林錦鴻
1928	葉火城
1929	李石樵、王新嬰、陳水成、李宴芳、陳日昇
1930	蘇秋東、謝增德
1931	蘇振輝
1932	吳棟材、林有德、許焜元

1

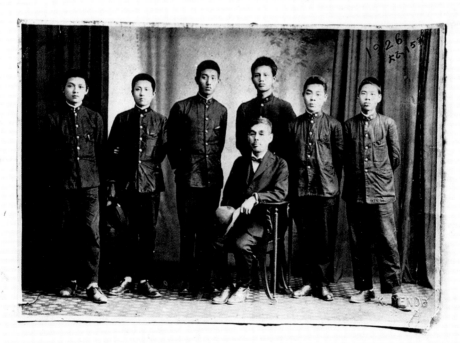

2

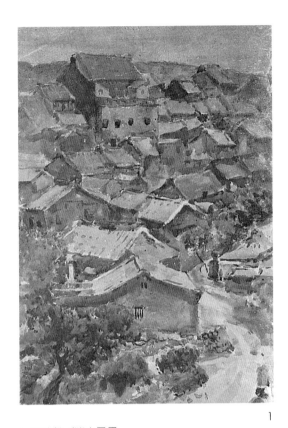

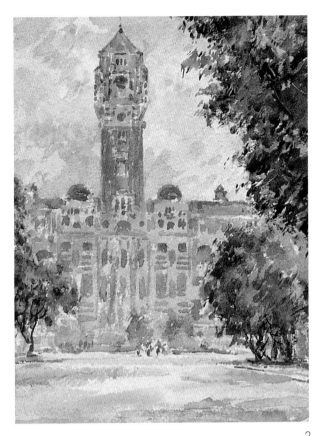

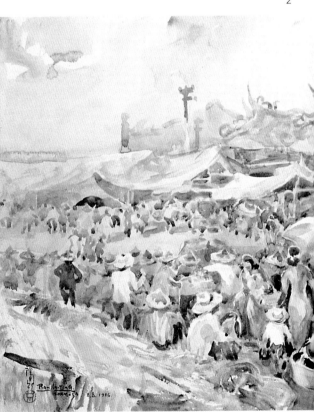

1 洪瑞麟／淡水風景
　1930·水彩
2 石川欽一郎／台北總督府
　25×25公分
　台北市立美術館藏
3 藍蔭鼎／廟前市集
　1956·水彩
4 石川欽一郎／福爾摩沙
　台北市立美術館藏
　石川欽一郎被譽爲
　「台灣早期繪畫的播種者」
　其作品充滿著明快韻律感,
　色彩亮麗筆法成熟,擅長渲染、縫合法,
　田園山水是他主要的描繪對象。
5 張萬傳作品

4

3

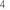

5

● 石川師承的是英國傳統的「透明水彩畫法」。他作畫前先將畫紙浸在水中,全部濕透之後,再把畫紙取出,平貼在上過漆而不會吸水的畫板上。由於那時候還沒有現在常用的膠帶,所以只能用上漿糊的紙條,沿著畫紙四週,一半貼在紙上,一半貼在夾板上,使畫紙平整的展開。然後,按照不同的主題或各種表現技法,在畫紙全濕、半濕,或全乾時,開始動筆作畫。一般來說,作畫的順序,通常由天空或遠景著手,先上明亮、輕淡的顏色,最後再畫深暗的部分。石川的畫,風格淡雅,筆觸輕快、純熟。畫面的焦點通常擺在中景,遠景、近景則輕描淡寫,逸筆草草。

● 李澤藩這時期的習作,以摹仿石川作品爲主。水的自由流動、色彩的微妙變化,都令他深深著迷。對石川先生諄諄教誨的寫生原則:「要親切透視自然,得其靈感再與心同化」則謹記在心。他畫得很勤,甚至寒暑假回新竹,也到處找地方寫生。高年級時,李澤藩的作品已有了相當火候,曾經有過以十二幅水彩畫參加校內美展的紀錄。

● 畢業前一年的暑假,李澤藩在新竹州所舉辦的「美術教師研習會」和「暑期體育講習班」都擔任過助手。前者使他有機會與石川老師相處共事,實際觀摩到石川作畫的細節與教學的精髓,而更加堅定了繪畫的志業。

● 後者,他在「體育講習班」上負責正確動作的示範,由於認眞、稱職的表現,贏得了秋山督學的賞識,特別推薦他畢業後到新竹州(包括今日桃園、新竹、苗栗三縣)最大的國民小學──「新竹第一公學校」任教。這份殊榮對剛畢業的師範生來說,是非常難得可貴的。

公學校

是日本人統治時期
專門爲台灣人設立的學校,
相當於現在的國民小學,
六年結業。當時日本人念的
學校稱爲「小學校」,
台灣人不得入學。
公學校不是義務教育,
所以沒有年齡限制,
可自由入學。

1

2

1 日據時期台灣公學校
 美術課寫生情景
2 1926年台北師範學校
 畢業時的李澤藩(左)
3 民國14年暑假,新竹州美術講習會,
 在三義寫生的情景。
 (後排左二靠樹白帽緣者即李澤藩)。

3

23

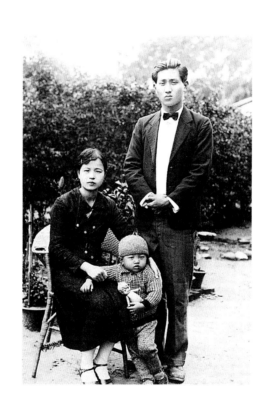

條條大路通羅馬

經濟的壓力、家庭的責任,都需要他義無反顧的一肩挑起。
何況,研究美術的途徑應該不只一條呀!

李澤藩1993年與夫人蔡配以及長子遠川合照。

回到風城教書的李澤藩, 才二十歲出頭, 朝氣蓬勃, 幹勁十足。除了繁重的教學工作以外, 還經常代表學校參加各類運動競賽, 像跳遠、跳高、三級跳、團體接力、網球、排球、籃球等, 幾乎無所不包。尤其他第一次參加新竹運動會時, 在三級跳項目中, 以十二米三的成績打破十米的舊紀錄, 最令人刮目相看。

●日子雖然忙碌, 李澤藩對繪畫的熱情還是不曾稍減, 石川老師一九二六年, 在「日日新報」上長期連載的水彩速寫, 及每幅作品所配的詩歌及說明, 李澤藩經常抽空細讀。

●石川先生到新竹、苗栗一帶寫生時, 也會找他當嚮導。竹籬邊, 相思樹下, 高大、年輕的李澤藩跟隨著石川老師, 有時拿畫箱、裱畫紙, 有時撐陽傘、灌水壺。師生一起畫遊台灣北部風光, 其樂也融融。在李澤藩的心目中, 溫文儒雅又寬厚待人的石川欽一郎, 是引領他進入美術殿堂的恩師, 也是他最欽慕的學習對象。

●經過長期的醞釀, 一九二七年由石川欽一郎、鹽月桃甫、鄉原古統及木下靜涯等四位日本「畫伯」提議, 而由台灣教育協會籌辦的首屆官辦美術展覽——「台灣美術展覽會」(簡稱「台展」), 終於開鑼了, 吸引島上數百位東洋、西洋畫家的熱烈參與。第二屆「台展」, 李澤藩的水彩作品「夏日的午后」首次入選, 帶給他莫大的鼓舞。

李澤藩早期習作 水彩 26.8×24.3公分

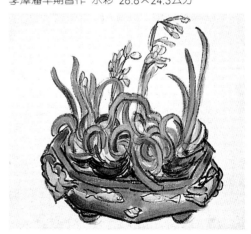

●為了提昇地方美術風氣，新竹州教育會一九二八年開始舉辦「學校美術展覽會」。任教於第一公學校的李澤藩，連續十三年被指定為展覽會場的設計負責人。籌辦美展活動的過程，從會場的設計、佈置，到人力的的分工、協調，工作既繁瑣又辛苦，但李澤藩卻毫無怨言。正如他往後常對學生所說的：「擔子愈重，學到的就愈多，往前走的腳步才會愈來愈有力量。」

●一九三〇年，李澤藩和相識多時，溫婉嫻慧的蔡配女士成婚，李太太是台中梧棲人，原任教於大甲的日南國小。石川先生特別繪製一幅風景油畫，作為他們的新婚賀禮。

●同一年，李澤藩的「夕陽」獲得「台灣水彩畫會」首獎。這幅以街景為主題的寫生作品，構圖均衡、嚴謹。畫中，街道由左下方以對角線切過畫面中央，而後逐漸消

鹽月桃甫、鄉原古統、木下靜涯

鹽月桃甫，
生於一八八六年，日本宮崎縣人，
一九一二年東京美術學校畢業，
任教於台北高等學校與台北一中，
個性豪放不拘，
作品筆觸流利，用色強烈，
被稱為「野獸派鬼才桃甫」。
他與石川欽一郎皆為
台展西洋部的常任審查委員。
鄉原古統，
生於一八九二年，日本松本市人，
一九一〇年東京美術學校畢業，
來台後任教於台中一中、台北二中，
與台北第三高等女子學校。
木下靜涯，
生於一八八九年，
是四位「畫伯」中唯一
不兼教職的專業畫家。
他與鄉原古統均擅長山水花卉，
兩人皆在台展的東洋畫部中，
擔任常任審查委員。

後排右二為塩月桃甫
右三為鄉原古統、右四為木下靜涯

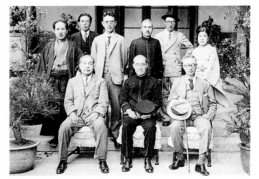

簡稱「台展」。一九二七年成立，
由台灣總督府的輔助單位——
台灣教育協會推展，
分為東洋畫與西洋畫兩類，
展出者為居住在台灣
或與台灣有關係者，
許多日本著名畫家都曾
被邀為評審委員。
台展於每年秋季舉行，
為當時藝文界一大盛事。
一九三七的第十一屆台展，
因中日戰爭而取消，
次年改以府展形式進行，
由台灣總督府直接贊助，
持續至一九四三年第六屆後結束。
台展與府展雖受到政治牽制，
卻是日據時代台灣美術的具體呈現，
也為日後台灣美術發展留下伏筆。

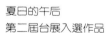

夏日的午后
第二屆台展入選作品

李澤藩早期習作 水彩 26.8×24.3公分

失於遠方。街道左右兩旁的樓房和樹叢
則互相對稱、呼應。對角線的街道賦予畫
面活潑的動感，左右對稱的房子則提供
穩定畫面的力量。值得注意的是，畫中樹
叢的表現方式以及摻合黑色的用筆，可
以看出師承自石川欽一郎的繪畫風格。

●這幅獲獎的「夕陽」，被廣播電台以一
百圓購藏。此外，因指導學童參加美術競
賽，成績優異，又獲贈獎金一百圓。這兩
筆獎金，終於讓李澤藩達成了赴日觀摩
美術的心願。那時候往返台灣、日本之間
的渡輪，三等艙的船票就要二十幾圓，約
合李澤藩半個月的薪水。

27

●一九三○年李澤藩到東京時，學長李梅樹剛於前一年考進東京美術學校師範科。和李梅樹住在一起的李石樵，則因連續兩年落榜，正日夜辛勤練素描，準備第三次重考。李石樵是台北師範學校低李澤藩一屆的學弟。他在一九二七年以五年級學生身份提出作品入選第一屆「台展」。李澤藩旅日期間受他照顧很多。

●李梅樹和李石樵在李澤藩回台之前，還分別送給他幾張石膏像的炭筆素描。當時要投考日本的美術學校，最重要的考試科目便是「炭筆素描」。

●當時，北師校友在東京美術學校進修的還有郭柏川、洪瑞麟、陳植棋等人，這些學長、學弟們熱烈研究美術的精神，叫李澤藩看了既感動又心動。

●那段期間，京都正舉行第十一屆「帝國美術展覽會」。李澤藩當然也不會錯過這個當時最具權威的美展盛會。在國立京都美術館，幾十間大展覽室裡，幾乎掛滿了兩百號以上的大幅油畫。李澤藩置身於擁擠的觀眾群中，深深感受到大規模、大氣勢的「帝展」所帶來的震撼。

●結束了一個月的美術之旅，當渡輪緩緩駛離東京外港，李澤藩站在甲板上，忍不住回頭再望向日本的陸地。儘管他的心也曾如暗流洶湧的海洋，幾度鼓動著想赴日學習的心。但是，腦海中父親疲憊的眼神卻讓他裹足不前。他知道，阿爸篏仔店的收入一向微薄；二哥澤祁自廣島高師畢業以後，才剛開始教書；而他自己也才成家不久。經濟的壓力、家庭的責任都需要他義無反顧的一肩挑起。何況，研究美術的途徑應該不止一條呀！

●甲板上的海風，濕濕鹹鹹的向他迎面撲來。李澤藩不禁懷念起風城的竹風。

「條條大路通羅馬，我努力的在家鄉畫畫，還是可以走出一條路啊！」

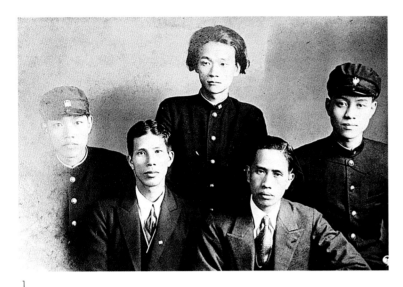

1

（李欽賢提供）

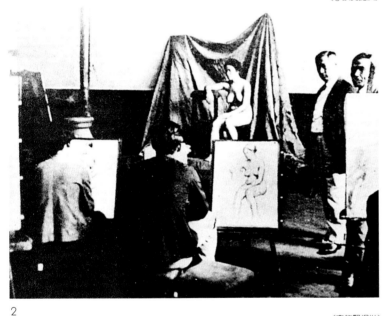

2

（李欽賢提供）

1 李梅樹（前排右一）、
　李石樵（後排右二）
　與東京美術學校同學合影。
2 昭和年代東京美術學校
　西洋畫科教室,
　著西裝者爲指導教授藤島武二
3 東京美術學校校舍

3

東京美術學校

成立於一八八七年,
爲東京藝術大學的前身。
它位於東京上野公園內,
是日本美術界的權威,
台灣前輩藝術家多畢業於此校。
由於東京美術學校的教授擔任
台展與府展的評審次數頻繁,
無形中,東京美校的藝術品味,
也影響著台灣西洋藝壇。

●不論日本的「帝展」或台灣的「台展」西洋畫部，當時入選作品，幾乎都以油畫為主流。據目前已八十幾歲的李夫人回憶，李澤藩從日本回來時，也曾經嘗試畫過兩張五十號的油畫。不過，最後還是又回到水彩畫；原因是，油畫的材料比較昂貴，又不像水彩畫那樣便於外出寫生。而且，當時屋子太小，作大畫不方便。加上長久以來，受了石川老師的影響，對水彩這個媒材，已有了獨到的心得與深厚的情感，要改也不容易了。

●日據時期，能入選日本帝國美術院籌辦的「帝展」是莫大的榮耀。截至一九三〇年左右，入選「帝展」的台籍畫家，已有陳澄波、陳植棋、廖繼春、藍蔭鼎等人。「帝展」已儼然成為當時躋身藝壇的「龍門」。許多年輕的畫家都紛紛以入選「帝展」為努力的標的。而「帝展」得獎作品所標示出來的風格、走向，也無形中左右了年輕畫家的畫風。

●李澤藩對「帝展」雖也有過憧憬，但他的個性喜歡自然恬淡，能否入選，倒是「得之我幸，不得我命」。加上他第一次參加「帝展」就出師不利，因船期延誤，兩件作品都被退回基隆海關，最後由運輸行代付海關費用，而畫也送給了該行老闆，從此他對「帝展」也就興趣缺缺了。

●事實上，對李澤藩來說，追求內心對繪畫藝術的理想，始終比追求外設的獎項要熱切得多。對繪畫本身的興趣，以及對鄉土景物的熱愛，才是他辛勤作畫的原動力。參加各類美術展覽活動的意義主要在於觀摩他人，切磋畫藝，激勵自己；不斷琢磨繪畫技巧，精益求精，超越自己，才是他繪畫的終極目的。

●另方面，他積極的投入公學校的教學工作，也是使他能以不忮不求之心參加美展的另一個重要因素。

1

帝國美術展覽會

簡稱「帝展」。
為「文部省美術展覽會」改制而成，
一九一九年由帝國美術院掌管。
在帝展初始，日本畫極為盛行，
但至一九三〇年代，
日本畫開始逐漸衰退，
西洋畫則迅速增加，
此時，台灣與韓國留學日本
的青年藝術學生參展者
也不在少數。
一九三七年中日戰爭爆發時，
帝展又交還文部省（教育部），
改稱「新文展」。

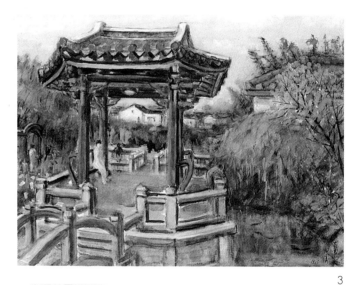

3

1 李澤藩早期習作
　年代不詳·水彩
　26.8×24.3公分
2 日本帝展會場──
　東京都美術館。
3 古園小庭
　1935·水彩

2

● 從日本回來那年,李澤藩的教學工作特別忙碌。因爲他接手的班級,二年級時因導師生病而落後了進度。李澤藩義務爲他們補課,每天都早一個鐘頭上課,晚一個鐘頭放學。如此勤學努力的結果,學期末了,該班竟創下全學年第一名佳績。

● 後來,擔任六年級的教學時,李澤藩又獨創「文學畫」的教學法。他要求學生充分了解課文之後,再以繪畫的形式,將課文大意表現出來。一方面能夠知道學生對文章理解的程序;另方面,也有助於提高學生對繪畫的興趣。

1935年, 新竹、苗栗、台中
先後發生大地震
李澤藩在當時畫了一系列的
「震後素描」

● 雖然教書工作已佔去部分時間,一有閒暇,他還是背著畫架到處寫生,只不過,石川老師已於一九三二年離台,和老師作伴寫生的日子只能追憶了。爲了紀念恩師石川,李澤藩的長子遠川、三子遠欽,取名時分別沿用了石川欽一郎的姓、名各一字,以示感念之意。

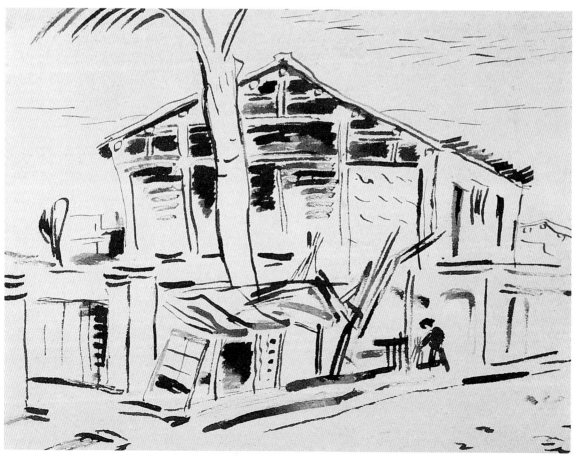

IV

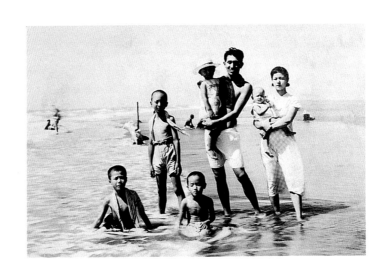

走出石川老師的影子

如果說，熱烈推動台灣美術的畫友們，已在沈寂的夜空，
形成一圈強烈的光環，那李澤藩就是光環外的另一顆明星。

1935年，李澤藩夫婦 抱著遠川、惠美，在南寮海水浴場所攝。

三○年代，石川先生回日本以後，李澤藩改用寫信的方式向他請教繪畫的問題。另外，和廖繼春、李石樵等畫友，有時也會共同討論、觀摩。

●李澤藩旅日時，仍苦練素描、準備考試的李石樵，一九三一年終於如願考入東京美校西洋畫科；兩年後，更以一百二十號的巨幅油畫「林本源庭園」入選「帝展」。西畫科畢業後，繼續留在日本鑽研繪畫，並曾多次入選大展。

●至於較李澤藩年長五歲的廖繼春，作品也曾經多次入選「帝展」。一九二七年從東京美校師範科畢業以後，就回台灣教書。學校雖在南部，他對台北的繪畫活動仍然相當熱心。由於對色彩的感性較強，他的作品傾向野獸主義的畫風。

●一九三四年，「台陽美術協會」成立。李石樵、廖繼春、和當時西畫方面的幾位中堅畫家，如陳澄波、顏水龍、李梅樹、楊三郎等人，都是創會成員。「台陽美展」很快的就成為除官方的「台展」以外，本島最大規模的美術盛會。第三屆以後，並巡迴中南部展出，受到觀衆熱情的歡迎。對全島美術風氣的提昇，有非常正面的意義。

●相較於畫友們積極的參與美術活動，李澤藩似乎顯得安靜多了。除了參加「台展」，及台灣、日本的「水彩畫會」，李澤藩的繪畫活動大都不出風城，及周遭的桃、竹、苗地區。如果說，熱烈推動台灣美術的畫友們，已在沈寂的夜空，形成一圈強烈的光環，那李澤藩就是光環外的另一顆明星。在光環的映照下，它雖然不算太亮，卻始終不曾改變它的亮度，而盡責的守護著一方的夜空。

台陽美術協會

成立於一九三四年，
簡稱「台陽美協」，
爲目前台灣畫壇歷史最
悠久的美術團體，
會員有陳澄波、廖繼春、陳清汾、
顏水龍、李梅樹、李石樵、張萬傳、
陳德旺、洪瑞麟、楊三郎、立石鐵臣等，
除了會員們互相切磋琢磨外，
定期發表更成爲美術界的矚目焦點。
逐漸成爲官方的台展之外
本島最大的美術盛事，
第三屆以後並在中南部巡迴展出，
對全島美術風氣的提昇具正面意義。

1

1 第三屆台陽台中移動展會員座談會，
 前排左二爲楊三郎、李梅樹、陳澄波、李石樵，
 中排右四爲《壓不扁的玫瑰》作者楊逵。
2 山間淨池 1952·水彩 74×58公分
 此圖爲李澤藩1953年台陽展參展作品

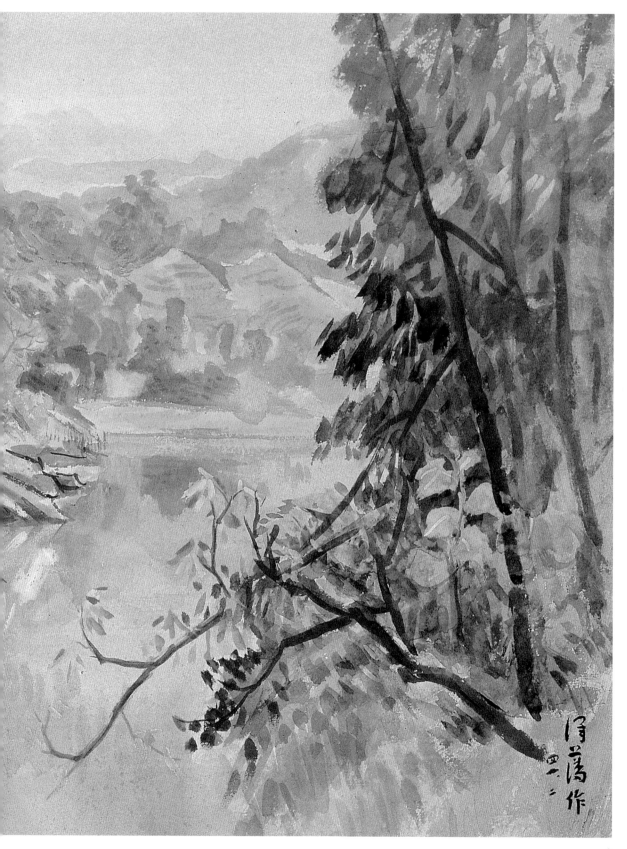

● 推究起來,應是工作和家庭的負擔,還有自然淡泊的個性,以及受了石川先生以水彩描繪鄉土,並致力美術教育所啓發,所以李澤藩這顆畫壇明星才會始終和熠熠的光環維持著若即若離的關係吧!

● 到台灣光復之前,李澤藩經過多番的嘗試與摸索,作品已逐漸呈現出自我的風格,而走出石川老師的影子。相較於石川輕快、淡雅的畫風,李澤藩的用色顯得鮮亮明麗,線條、筆觸也較剛硬有力。構圖方面,近景和中景成爲視覺焦點,畫面清晰而穩定。雖少了石川畫中輕靈迷濛之美,卻也自有一股樸拙的趣味。

● 題材方面,也跳脫石川筆下常見的鄉土風光,而代以更深入、更多角度的切入。所以,在李澤藩的筆下,除了桃、竹、苗的鄉野美景,也經常出現包含更多歷史、人文關懷的景物。例如傳統的中國庭園古老的廟宇、風城的街道、建築,以及各類的鄉土行業等。甚至,原住民淳樸的風土人物開始成爲寫生的對象了。

1

1　舊家
　1937
　74×54公分
2　庭園之春
　1939·水彩
　71.5×55.5公分
3　新竹火車站
　1937·水彩
　67×50公分
4　日據時代新竹火車站
5　今之新竹火車站
　(1993年攝)

2

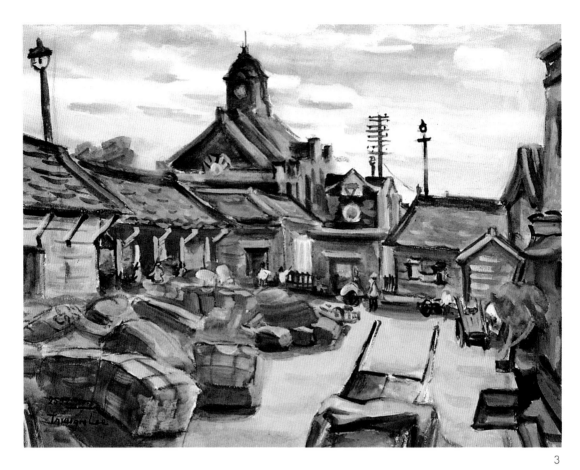

3

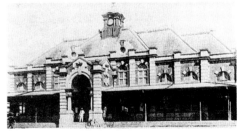

4

（林茂榮攝）

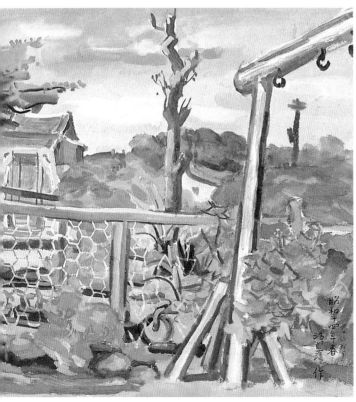

5

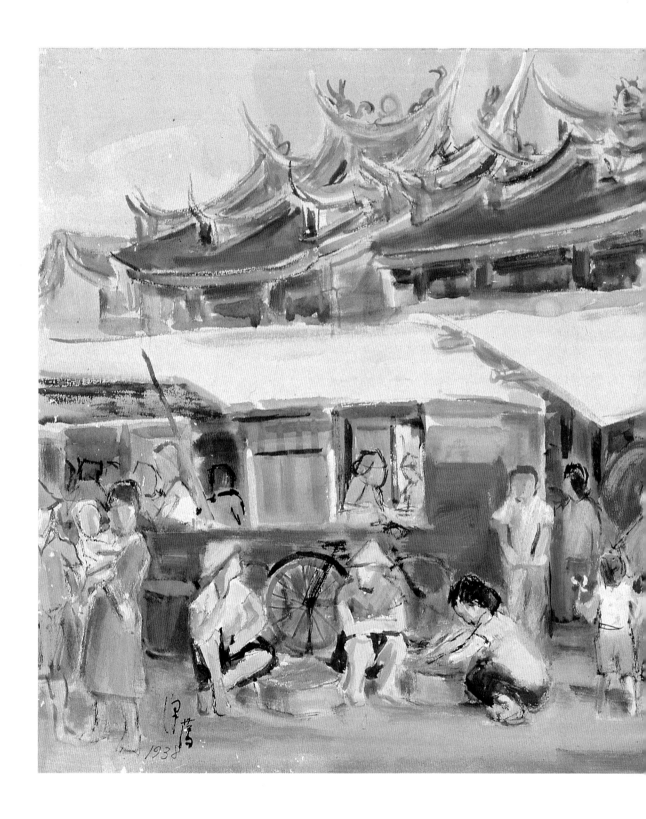

在題材方面，
李澤藩從優美的田園風光
到生活環境的描寫，
逐漸將取材範圍擴大。
我們可以從他對歷史、
環境、風土民情的描繪，
感受到畫家對家鄉淳厚的情感。
他的眼睛總停留在身旁
「令人感動的」、
「值得記錄的」、
「有趣的」事物上，
不需特殊的誘因和理由，
一張張畫紙如同一卷卷底片，
成爲珍貴的歷史圖錄。

外媽祖宮廟前
1938・水彩
75×56公分

●其中，對於傳統庭園這個主題，李澤藩似乎特別情有獨鍾。從三○年代開始，一直到晚年投注大量心力於歷史古蹟系列的八○年代，他都持續有作品出現。像從「潛園」舊址遷建到松嶺(即客雅山)的「爽吟閣」，據說，李澤藩就畫了二十幾幅之多。

（李乾朗提供）

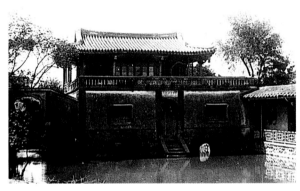

1

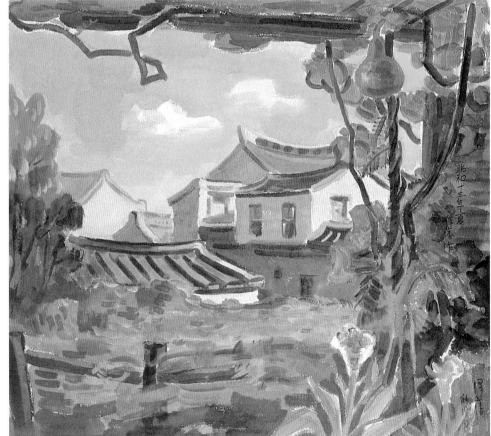

2

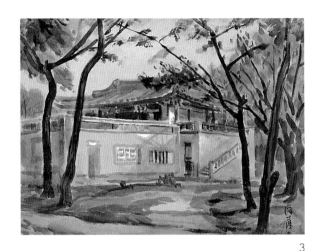

3

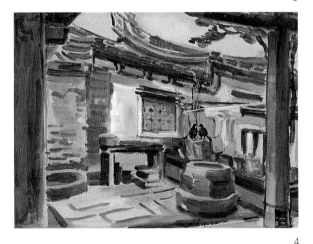

4

1 爽吟閣原貌,右方爲花窗廻廊
　左方爲雙虹橋,池水已漸淤淺。
2 潛園後樓
　1938‧水彩　62.3×56公分
3 潛園爽吟閣
　1956‧水彩　55×40公分
　三○年代之後,以潛園、北郭園
　爲畫題的作品仍持續不斷。
　繪於五○年代的此幅作品
　與三○年代作品相較,
　用筆用色都顯得流暢許多。
4 潛園住宅內庭
　1936‧水彩　53×39.5公分
　畫中古井旁一對黑鶨似正竊竊私語,
　竿上則晾晒著衣物,和背景古老的紅色飛簷、
　綠色花窗形成耐人尋味的今昔之比。

●經常出現於李澤藩畫中的「潛園」、「北郭園」,是十九世紀中葉竹塹城的二大名園,那時候,竹塹城的政經地位相當於今天的台北市,是台灣北部淡水廳的「廳治」。不僅市況繁榮,而且文教興盛。一直要到一八七五年以後,台北城的重要性日益提高,才逐漸取代新竹。

●「潛園」的主人林占梅,當時富甲一方,又急公好義,對詩文、音樂都頗有造詣。位於西門城內的「潛園」是他辭官歸隱後,與友人酬酢吟唱的花園別墅。園內有許多亭台樓閣、迴廊水榭,又有大水池可供泛舟。林占梅在園內栽植白梅、紅梅、綠萼梅等百多種樹木,「潛園探梅」即名列「竹塹八景」之一。另外,由於參與構築庭園的建築師中,有來自大陸的「北京師」,所以園內採用灰色的磚和白色的牆,裝飾的圖案也大都造型簡單,古質樸實,表現出部分北方建築的特色。

1

●至於北門城外的「北郭門」，則爲「開台進士」(本省第一位進士)鄭用錫所建。北門街一帶，鄭氏族人建有十幾落古色古香的宅第，如進士第、徵士第，及鄭氏家廟等。「北郭園」的位置即在進士第的對面。鄭用錫中了進士以後，因爲不會講官話，所以辭官回台。一八五五年落成的「北郭園」，除了作爲讀書養性之地，也用來接待南來北往的官吏。從鄭用錫吟詠「北郭園」園內八景的訪客，多少可以想像當年的庭園勝景。

●李澤藩婚後幾年，就住在「潛園」附近，常到園裡寫生。不過，三〇年代的「潛園」和「北郭園」一樣，已經沒落荒蕪，不復往日華彩。據說，這是因爲林家、鄭家後代支持抗日活動，引起日本人的不滿。制定「市區改正」計畫時，故意讓大馬路(今天的中山路、中正路)通過「潛園」和「北郭園」。所以，當李澤藩背著畫架，尋訪舊日

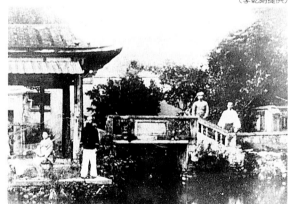

2

1 在九〇年代的今天，北郭園已經消失，原址變成畫面右下角的菜圃。我們只能從僅存的圍牆，追溯當時景況。
2 北郭園內挹香亭、渡青橋潄江小徑。
3 北郭園客廳
　1935·水彩　67×50公分
4 郭園小亭
　1938·水彩　67×51公分
　在青、藍色系中，巧妙的以橋上女子桃色的洋裝和池面粉色的蓮花，構成穩定的視覺三角關係，且與磚紅色的立體「小亭」遙相呼應形成畫面上律動性的效果。

3

名園時，已非全貌，而是殘留街頭的分散建築物或庭園的一角。

● 這段期間，關於「潛園」、「北郭園」的寫生作品很多，如「潛園住宅內庭」、「潛園後樓」、「北郭園客廳」、「郭園小亭」、「庭園之春」等。這些作品大都筆觸堅實，用色濃麗，光影表現深刻。

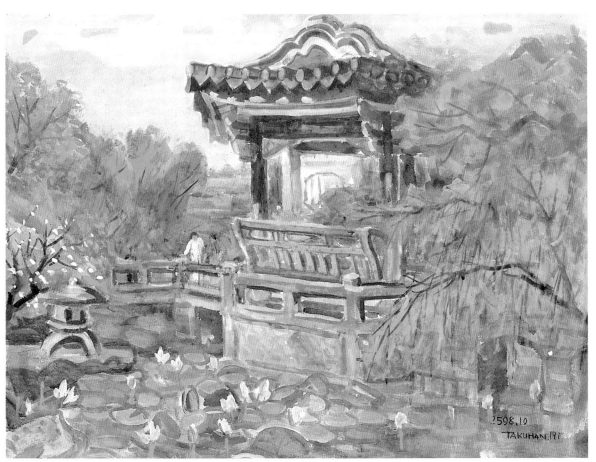

'598.10
TAKUHAN.Rî

4

●除了新竹的「潛園」、「北郭園」，板橋的「林本源庭園」也是李澤藩喜愛的寫生地點。「林家花園」建於十九世紀末期，一九三五年，日本人爲慶祝統治台灣四十周年，曾在園內舉行遊園會，開放民眾參觀，盛況空前。李澤藩的一幅「古園小亭」即是當年的作品。

●另外，「舊庭園」則完成於一九三九年。亮麗的畫面上，黑色勾勒的線條扮演著穿針引線的角色。左側「觀稼樓」前的書卷牆，以高低錯落有致的曲線逶迤前行，右側的拱橋、石欄則以弧線圍成海棠形小池。至於畫面中央，則以橫直的粗黑線條勾勒出堅寬的地面和石階，直通到畫面的焦點「三角亭」。「三角亭」的屋頂線，左右以弧線畫出，分別和書卷牆、拱橋的曲線連成一氣。據說，「三角亭」的三個面，分別對著觀稼樓、林家三落大厝，以及可供泛舟遊樂的「榕蔭大池」。

●一九七○年，李澤藩一幅「林家花園」，取景的角度和這幅「舊庭園」類似。不過，「林家花園」應是記憶懷想的作品。因爲光復以後，林家曾開放花園供難民暫住。不料居住者不知珍惜庭園，竟然任意添建、破壞景觀。所以，八○年代政府開始復建以前，園內有很長一段時期，幾乎淪爲廢墟。到處荒煙蔓草，一片破敗景象。一九五七年「板橋花園一角」，是李澤藩從園外遙望「來青閣」周遭的作品。畫面以青藍冷色調爲主，似有蒼涼唏噓的畫外之意。

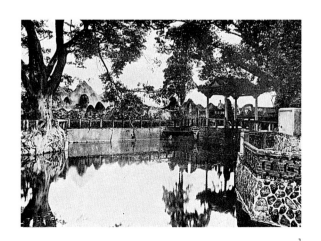

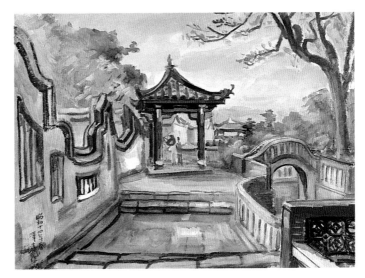

2

1 板橋林家花園之榕蔭大池
2 舊庭園
　1939・水彩
3 板橋林家花園一角
　1957・水彩
4 林家花園
　1970・水彩
　在不同的年代裡，
　李澤藩畫出不同感覺的林家花園。
　三〇年代的庭園堅固亮麗，
　五〇年代的庭園蒼涼清冷，
　七〇年代的庭園則在畫家的憶想中，
　憑添一股悠遠的情調。

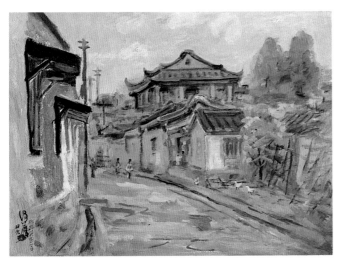

3

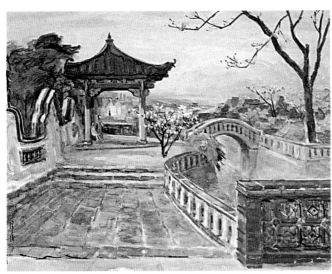

4

●而李澤藩夫婦從一九三二年老大出生,到台灣光復以前,已育有六個子女。小學老師的待遇雖然比一般人好一點,但食指浩繁,生活還是相當清苦。不過,孩子們的童年,透過李澤藩的一雙巧手,物質匱乏的歲月,雖然沒有芭比娃娃也沒有任天堂,還是充滿了快樂的回憶。

●李澤藩精巧的手藝最讓子女佩服。除了畫畫,李澤藩也自己釘畫框、釘雞籠、編鳥籠,甚至釘天花板、換榻榻米的草蓆等,通通一手包辦。孩子們尤其喜歡圍在爸爸身邊,看他用竹條編雙層鳥籠。下層放餌,上層則裝有機關門。等鳥籠做好之後,他就帶孩子上山捕小鳥。他們常常捕到啼聲悅耳的「黑嘴蓽仔」(即細腰文鳥,又稱尖尾文鳥),養在院子裡,可以賞玩,又可以寫生入畫。李澤藩的竹籃工藝技術高超,作品還一度入選新竹地區的「博覽會」。

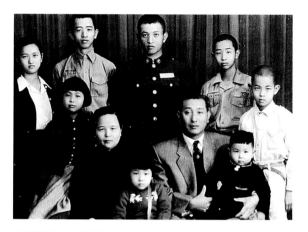

李澤藩的全家福站立者右一李遠昌,右二李遠欽,右三李遠川,左二李遠哲,左一李惠美;李澤藩手抱李遠鵬,其妻李蔡配手抱李季眉,一旁為李芳美。1954年攝。

●每逢元宵節,李澤藩則為孩子們製作走馬燈和花燈,並在燈上塗繪各種吉祥動物,或題上應時的詩句。有時候,他也會為孩子們做「玩具」。一把剪刀,就可以剪摺出各種動物或玩偶。

●另外,孩子們也喜歡和爸爸到客雅溪畔釣魚、寫生。那時,山水明淨,空氣清新。清澈的溪水裡,看不到千年不化的寶特瓶或塑膠袋,只見銀白色的溪哥仔魚成群悠游其間。客雅溪潺潺的流水聲和孩子們無憂的歡笑聲,是李澤藩一筆一畫琢磨出自我風格的伴奏曲。

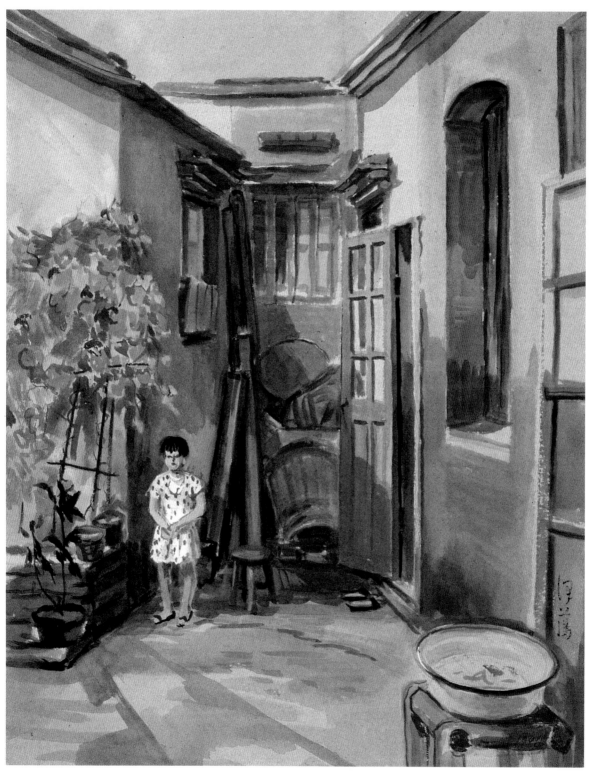

庭園內斜 1946·水彩 58×73.2公分
水缸裏的金魚, 角落的竹器, 美麗的花草以及著洋裝的小孩,
是畫家描繪的對象, 也是生活的安慰。

V

春風化雨的教育家

李老師外表魁梧高大，看似威武嚴肅，但和學生一接觸，
很快就能感受到他慈和，寬厚的心腸。

李澤藩攝於新竹師範學校美術教室。

「中國戰區台灣省受降典禮」,一九四五年十月二十五日在台北中山堂舉行,大批民眾聚集在廣場上,熱烈慶賀台灣光復。

● 風城的民眾也敲鑼、打鼓、放鞭炮,慶祝重回祖國的懷抱。大批的日本人一波波被遣送回國,人潮中有曾經囂張跋扈的日本巡佐,也有如今黯然神傷的日本教師。而當初被日本人徵調到南洋當炮灰的台灣軍伕,僥倖存活的,也終於能夠再一次踏上故鄉的泥土了。

● 阿湧正是其中幸運的一個,他也回到風城了。拜過祖先牌位,和家人吃了一頓豐盛的洗塵宴,阿湧就迫不及待的跑到武昌街找李老師。

● 四十幾坪的紅磚平房,後面一個天井院落。新栽的葡萄,葉子已爬上棚架。李澤藩正集合自己的小孩和外甥、姪子,「大狗跳、小狗叫」一字、一句的教他們當時的新語言──「國語」。

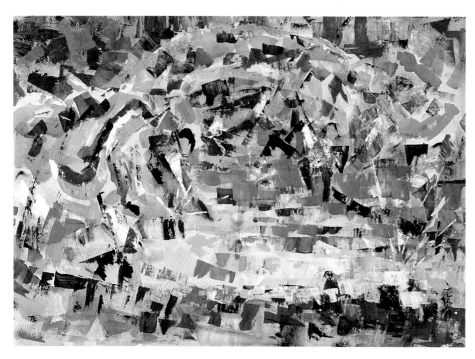

舞龍
1947·水彩
畫家身處震耳的炮聲,
熱鬧的景象之中,
面對動作快速強烈的舞龍,
採用非寫實手法,
以鮮艷的色面
表現兼具動感
與力度的美。

●一看客人來了，孩子們哄然做鳥獸散，樂得跑去隔壁家玩「踢空罐頭」了。

「阿湧，恭喜你回來了！」

老師厚實的手還是那麼溫暖有力。

「李老師，謝謝您！」

握著老師的手，阿湧的淚水幾乎奪出了眼眶。

阿湧向老師述說，被日軍徵集到南洋時，有一個深夜，行軍經過一處廣大墓地，突然看到漫山遍野的鬼火凌空飛舞，不禁嚇得全身發抖。那時幸好想到讀公學校六年級時，老師曾經教他們做「磷」的實驗，並講解過「鬼火」的由來。一顆噗通、噗通的心才慢慢安定下來，而終於走過了那一大片墓園。

●小小的院落，兩張藤椅，師生兩個人，在黃昏的夕陽下，從戰前公學校裡的趣事，談到戰時美軍的大轟炸，也談到在南洋的台灣子弟兵悲慘的遭遇，似乎有談不完的話題。直到師母叫小孩來喊：

「請來呷飯嘍！」

才發現天色已經暗了。

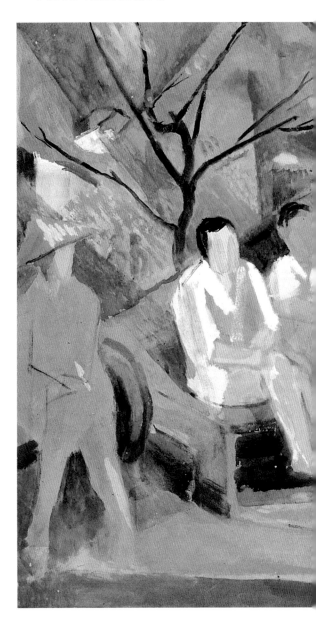

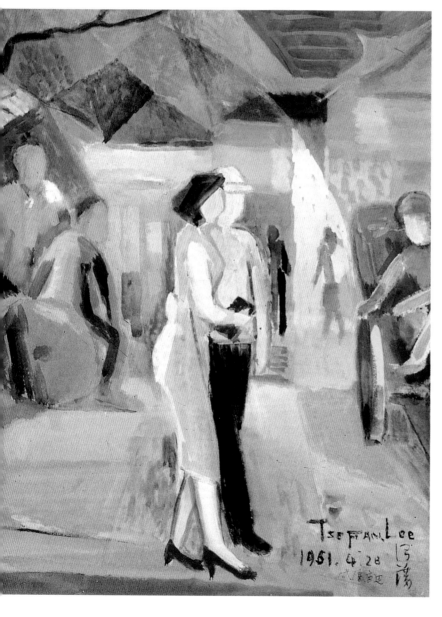

「台灣光復以後,
由於大陸居民移入,
社會風氣一時改變了很多。
在此之前,男女街上行走,
很少併肩牽手,交頸接耳,相當保守。
而駐守在新竹機場的空軍軍官
和太太們帶來了新風氣,
大多打扮入時,
走在街上都是併肩牽手,
甚至攬腰摟抱,
一點也不避人耳目,
常常是眾人視線焦點。」
李澤藩這麼說。

光復當時新風氣
(城隍廟邊)
1951·水彩
55×74公分

●光復不久，新竹師範學校一位日籍美術教師，回日本前，特別推薦李澤藩到竹師見新任的薛校長。

●一口濃重江浙口音的薛校長，看過李澤藩帶來的五張水彩作品之後，笑呵呵的連聲稱「好」。李澤藩就這樣走進新竹師範學校，並在竹師教了三十年的美術課，這一年，李澤藩剛滿四十歲。

●新竹師範學校，日據時代已規劃成立美術科，所以美術書籍和畫冊都已相當充實。另外，還收藏有十多座珍貴的大型石膏胸像和立像，可以供素描練習。後來，已從南部北上師大教書的廖繼春，還遠從台北請工人到竹師翻模複製。

●李澤藩重新整理美術教室，在牆上掛畫、矮櫃上擺好石膏像，找來廢棄不用的木材釘成畫架，又做了一個作品展示板，掛在教室後面。最後，在桌上擺置蔬菓、鮮花，當作寫生題材，一間美術教室就成形了。在光復初期的當時，可以說是全省最有規模的美術教室。李澤藩一九五二年的人物畫「孫小姐」，背景就是這間美術教室。

●在美術教室裡，李澤藩經常為學生講解構圖，示範各種畫法，並為學生一個一個改畫。師生的作品也常展示在美術教室內，供觀賞學習。當年石川老師在北師採行的美術教學活動，好像在竹師重現了。

1

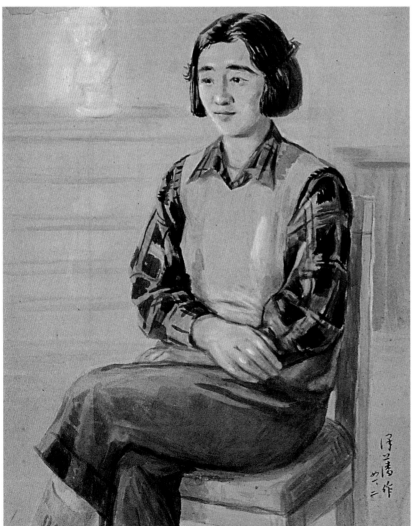

1 李澤藩整理後之
 新竹師範學校美術教室。
 在光復初期,
 它可以說是全省最有規模
 的美術教室。
2 出外旅遊速寫
3 孫小姐
 1952·水彩
 58×76公分
 台北市立美術館藏
 此幅以新竹師範學校美術教室
 爲背景的人物畫,
 構圖簡潔勻整。
 以暖色調營造出來的
 色彩層次和光影變化,
 籠罩整幅畫面,
 恰和畫中女子含蓄靜斂的氣質
 形成和諧的搭配。

3

●戶外寫生也是美術課的重頭戲,李澤藩往往帶領學生到竹師後面的客雅溪畔作畫。曲流、小丘、古厝、竹林,都是美術課鮮活的教材。

●大自然的山水在李澤藩心中,是天地間的無盡寶藏。舉凡四季的流轉,晨昏的變化,草木的榮枯,都提供了無窮的寫生素材。所以李澤藩一向鼓勵學生走出教室,多到郊外寫生。一方面可以訓練觀察、速寫、構圖的能力,一方面也可以培養寬廣的心胸,使作品更具有靈性。

●李老師外表魁梧高大,看似威武嚴肅,但學生一和他接觸,很快就能感受到他慈和、寬厚的心腸。學生的畫雖不成熟,李老師總會先找出畫中的優點,給學生肯定和鼓勵,然後再指導學生修正其他的部分。而且他上課幽默、風趣,常常在談笑之間,為學生解決問題。所以經過他指導的同學,不僅技巧上有了進步,對繪畫也更有興趣。

●對學生的關愛,也同樣表現在李澤藩擔任竹師訓導主任那段期間。有一次,在一個陰雨連綿的五月黃梅天,下課時,幾個學生在走廊上玩,沒想到,又跳又蹦的,居然將窗戶邊的木框弄斷了。事後,教務主任提報校長,要開除闖禍的幾位同學。李澤藩則在會議上,沈著地為學生辯護,他說:

「不是蓄意的過錯可以原諒!」

「療傷不必硬要砍去手指頭!」

他並以訓導主任的身份為他們擔保不再犯過。此外,又建議校方增添運動設備和充實課外活動,以疏導學生過剩的精力。事後,那幾位同學也經常到美術教室畫畫,也許是受了愛的感召和美的薰陶,畢業後在社會上都各有成就。

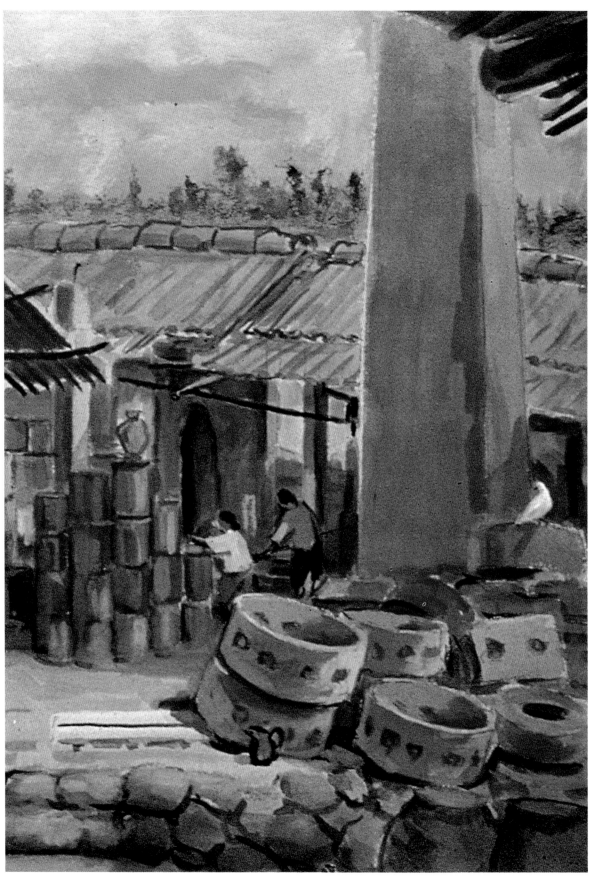

陶寮（局部）

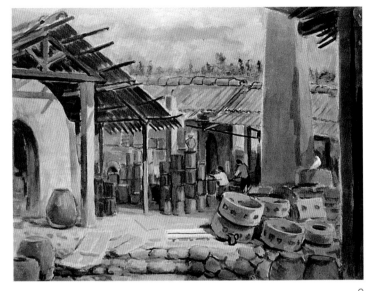

2

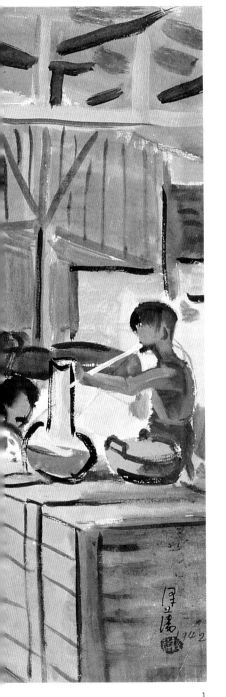

3

1 玻璃工廠
　1942・水彩　75.5×56公分
　畫家對風土人情的描繪, 往往成爲
　今日我們回顧當時民衆生活最好的憑證。
　例如「滴雅農家」中汲水的方式,
　以及玻璃工廠員工作業情形,
　今日皆不復見。

2 陶寮
　1952・水彩　56×75公分
　台北市立美術館藏

3 滴雅農家
　1941・水彩　68.2×51.5公分

1

●剛光復不久時,竹師還有一些日本人留下的繪畫。李太太記得,有一回,李澤藩興冲冲的抱了一張四十號左右的「富士山」回來,告訴她:「好險!差點就被煙薰黑了。」

●原來,當時日本人留下的作品,大都遭受毀損或丟棄的命運。這一張「富士山」油畫構圖宏偉,顏色的層次也非常豐富,卻被工友拿去廚房當隔板用。李澤藩無意間發現了,心中實在很捨不得。於是靈機一動,就畫了一張當時頗為實用的「國父像」,和那位工友將「富士山」交換回來。目前,這張被搶救回來的「富士山」,還被李夫人細心的收藏著。

●是個性使然,加上生活在物質普遍匱乏的時代,使李澤藩始終保持一顆惜物惜福的心。餅乾盒可以拿來放顏料、放鐵夾,舊的鬆緊帶可以用來捆紮自製的畫筆,舊毛筆桿可以套在炭條上畫輪廓,一張水彩紙也可以畫兩面。李的小女兒季眉就戲稱她的父親是「資源回收專家」。

●李澤藩的八位子女中,有許多位在學術方面表現傑出,例如次子遠哲曾獲一九八六年的諾貝爾化學獎。李澤藩是如何教育子女的呢?據他的兒女們回憶,父親從不強迫他們讀書,甚至也不曾幫他們檢查作業或複習功課。但是,每天晚上,孩子讀書時,父親都會在一旁作畫。夜深了,常常都要母親多次催促,才回房休息。

●有時候,遇到天氣濕冷的冬天,為了讓水彩快點乾,李澤藩就穿著厚厚的大衣,一邊吹電扇,一邊繼續畫。

●李澤藩經年累月辛勤的研究繪畫,以及儉僕的生活態度,無形中讓子女們學到了勤儉、上進與敬業的美德。此外,李澤藩喜歡運動和聆賞音樂的興趣,也影響了子女。孩子們不僅勤奮向學,而且大

1

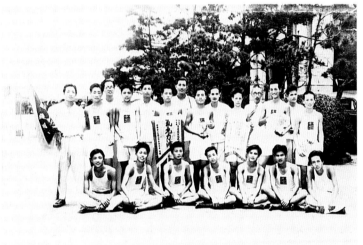

2

1 李澤藩任教於新竹師範學校訓導主任時，
　積極地推動軍樂（約攝於1946年）
2 李澤藩是美術教育家
　也是一位田徑教練
3 承接了父親的興趣與性格，
　李遠哲自幼在音樂、美術、體育方面
　都有傑出的表現
　圖為1962年李遠哲出國前的戲作。
　當時他剛開過盲腸，自稱「破肚老人」。
　劉敏敏藏。

3

都在田徑或球類運動方面表現出色, 並鍛鍊了強健的體力與耐力。

●音樂則是李家多年來的「老朋友」。李澤藩在北師時代已接觸了風琴。公學校教書時, 他可以說是一個「音響迷」, 曾經擁有向一位電工技師朋友訂作的「電子留聲機」和「短波收音機」。這在日據時代的風城, 算是少有的現代音響。在二次大戰末期和戰後一段時間, 留聲機的唱針還是用竹子削成的替代品。

●偶而, 會拉一點小提琴的李澤藩二哥澤祁從日本廣島回來時, 也會和他的鋼琴家朋友合開一個「夏日音樂會」。而日本人戰敗撤退時, 公學校的校長臨走前送給他們的一部脚踏風琴, 則是孩子們接觸西洋音樂的啓蒙樂器。在一九四四年, 李澤藩的一幅「室內」畫裡, 還可以看到這一部風琴。

●另外, 對音樂頗有天份的他, 也會吹小

喇叭。在竹師擔任訓導主任時, 曾經成立軍樂隊, 並親自指導學生吹奏。

●八個子女的大家庭, 固然使李澤藩在人生的路途中增加了許多的重負, 但是

讀書聲、音樂聲,和孩子們的歡笑聲也抒

解了行路的辛勞。而且,隨著子女的日漸

成長,家庭已不再成爲負擔,而是支持李

澤藩持續創作的最大支柱。

室內
1944·水彩 73.5×53.5公分
圖左的風琴,是公學校的校長
臨走前的禮物,也是李澤藩孩子們
接觸西洋音樂的啓蒙樂器。

VI

「洗」出一番新境界

原本是爲了愛惜紙張, 卻意外發現,
「洗」過後的畫紙再重新畫時,色調往往更加沈穩豐富。

在南寮海邊寫生的李澤藩

到新竹師範學校教書以後，李澤藩的作品已明顯傾向不透明水彩畫法。從最初跟石川欽一郎學習的透明水彩畫法過度到半透明、不透明水彩畫法，李澤藩說：「其實，最初是爲了遷就紙張。」

● 光復初期，日本、英國製的水彩紙嚴重缺貨，而台灣製的紙質則太過粗糙。幸好李澤藩從一位急欲返日的文具商那裡買到一百多張的EATOWAR牌色紙。這種紙張厚度大、彈性小。加上少許白色，色調則會變得更加優雅、好看。爲了遷就它的特性，他才慢慢試用不透明畫法。

● 此外，不透明水彩畫法還有幾項特點，也是讓李澤藩較爲偏愛的原因，例如：透明水彩畫無法修改，畫壞了，一張紙就報銷了；不透明水彩畫則可以修改，不僅能夠節省紙張，又能滿足精益求精的研究心態。透明水彩畫在色彩上較輕淡，而李澤藩則喜歡顏色表現較爲鮮麗濃重的不透明水彩畫。他個人當時認爲，淡彩容易褪色，而濃彩雖受強光照射或溼度影響，也不易減褪。

● 至於李澤藩最爲人所稱道的「洗」的技法，也在這段期間發展得日益純熟。李澤藩回憶說：「老實說，我當初是因爲捨不得那些水彩紙。捨不得把畫壞的畫就那麼丟掉了，才試著用水來洗洗看。想不到效果還不錯，就這樣畫下來了。」

玫瑰花　1955·水彩　劉敏敏藏

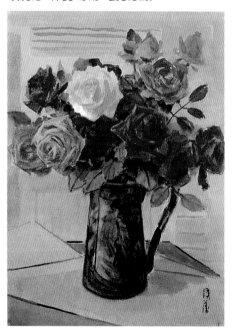

●通常,他的作畫過程是,先用漿糊粘住紙的四邊,貼在畫板上,將紙裱好,第二天乾後才畫。畫時,須先噴水以保持畫面適當的濕度。然後整張用排筆或刷筆沾顏料刷洗一遍,再用排筆或柔質布料沾水,洗去原有的顏料。如此,紙張的伸縮平均,而且也留下一部分作爲底色之用。在洗刷過程中,紙上如果起了毛,則以布或海綿擦拭。畫紙的品質不能太差,才能耐得起洗、擦。

●「洗」的技法,在李澤藩的風景畫裡,往往更能發揮得淋漓盡致。像「青草湖暮色」、「櫻花村」、「山麓霧深」等,在雲天、水面的部分,特別可以看出顏色的微妙變化,含蓄而有韻致。

●風景畫相較於前期的另一個特點是,視點向後延伸,視野更加擴大。三○年代的作品,例如「城煌廟前庭」、「芭蕉園」、「潛園後樓」等,畫中的近景、中景幾乎佔據了大部分的畫面,使畫面很難遠透。而這一時期的風景畫裡,則可以發現,在精準的透視技巧下,遠景在畫面上的比例增多了,視線也延長了,整體的畫面空間於是變得更加深遠。如「青草湖暮色」以靈隱寺和近旁的靈寶塔爲中景,再擴展到近景、遠景的湖面、雲天。加上精妙的洗刷技法,營運出暮色四合、曠渺悠遠的畫面。

1

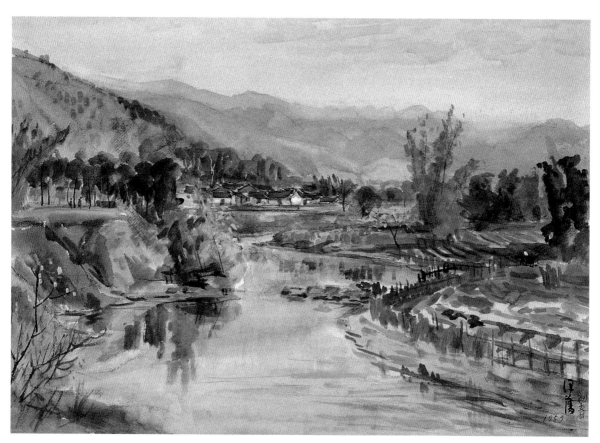

2

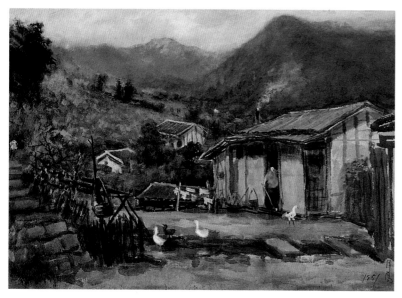

3

從「芭蕉園」、「農家」、「初春」這三幅作品中,可以看出李澤藩在風景畫的構圖上,依年代前後而產生的改變。三〇年代的作品,畫中的近、中景幾乎佔據了大部份的畫面,而由五〇年代末的風景畫中,在精準的透視下,遠景增多,畫面更顯深遠。在用筆上,早期作品用較粗的筆觸努力描繪光影,剛硬有力有樸拙的趣味,至五〇年代則開始用較細的筆觸,細節增多,畫面變得柔和富水氣,顯現台灣山水的豐潤之美。

1 芭蕉園 1935·水彩
2 初春 1959·水彩
3 農家 1951·水彩

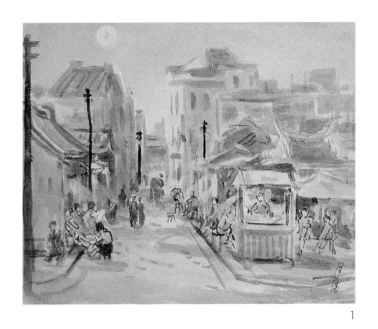

1

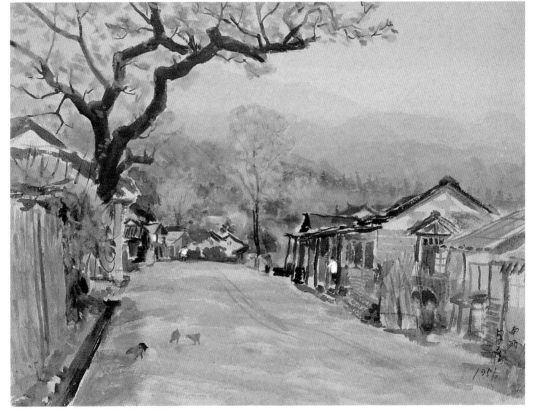

2

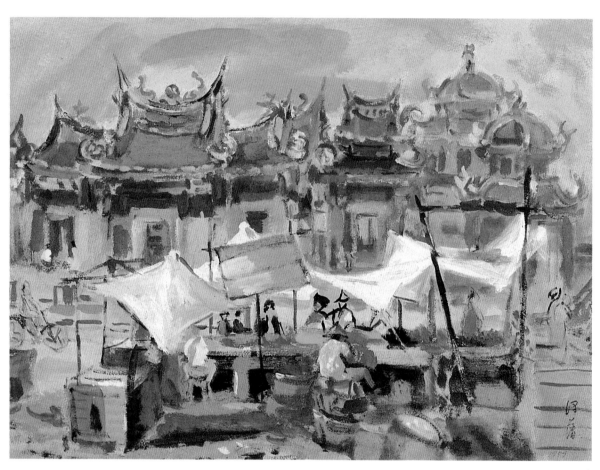

1　月夜　水彩　45.7×37.8公分
2　南湖　1915·水彩
3　城隍廟　1959·水彩　57×73公分
　　台灣省立美術館藏

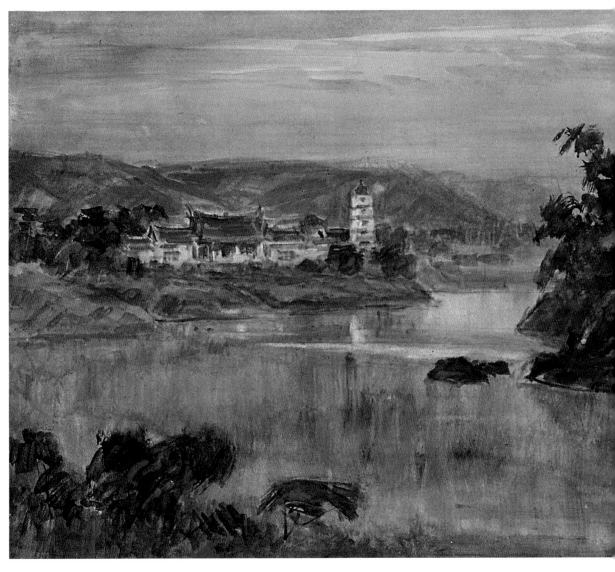

原本是爲了愛惜紙張,
把畫壞的部份
「洗」後再重新再畫,
沒想到卻意外發現,
「洗」過後的畫紙
再重新畫時,
色調往往更加沈穩豐富,
且無形中增加了作品的厚重
與深度,例如此幅作品
原本是1950年的舊作,
當時李澤藩認爲是件失敗作品,
後來經過洗刷再畫,
恰得黃昏氣氛,
他自己很是喜愛。

1 青草湖暮色
　1971・水彩
　103×80公分
　台北市立美術館藏
2 山麓霧深
　1955・水彩
　73×54公分
　洗的技法同時運用在
　霧的飄動與山色營造上。
　使得畫面氣韻生動。

1

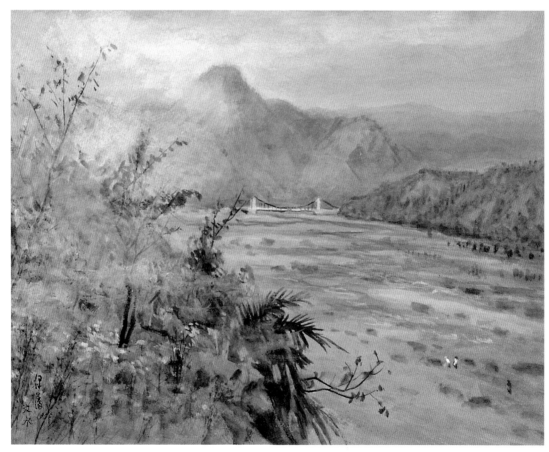

2

●人物畫方面,這段期間也表現得十分出色。例如,請竹師同事的女兒擔任模特兒,而以美術教室爲背景的兩張人物畫「李小姐」和「孫小姐」,就各有特色。以一九五〇年的「李小姐」爲例,襯托主體人物的景物不少,像一束瓶花、兩座石膏像、兩幅畫,還有矮櫥、椅子等。可是整體的佈局卻安排得繁而不亂,均衡恰當。人物的黑色髮辮和藍色線條的洋裝,更突顯出人物的立體感。此外,以人物的頭部爲頂點,左邊沿著手臂和籐椅的扶手向下直到人物的膝蓋;右邊則順著肩膀、手臂往下到手的部位,再接續上地板的線條,直到右下角,恰好形成一個等腰三角形。在構圖上,正發揮了穩定畫面的力量。

●另一幅「陶窯女工」也完成於一九五二年。畫中女工手中拿的花瓶和左手邊桌上的兩個陶器,據李夫人說,都是當年李

澤藩爲竹師學生美術課的靜物寫生而親手設計的成品。人物後方的背景,陽光燦然,明快生動,和近景人物——臨時客串模特兒,表情有幾分拘謹靦腆的女工;一前一後,一輕一重,一動一靜,顯出豐富的對比。同年的另一幅作品「陶寮」,描寫的就是女工工作的陶寮外觀,具有濃厚的鄉土記實風味。

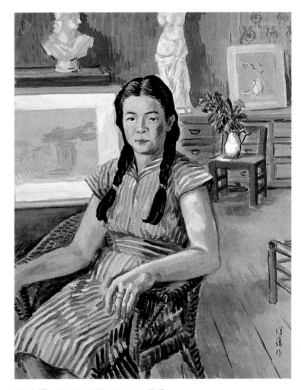

李小姐 1950·水彩 58×76公分

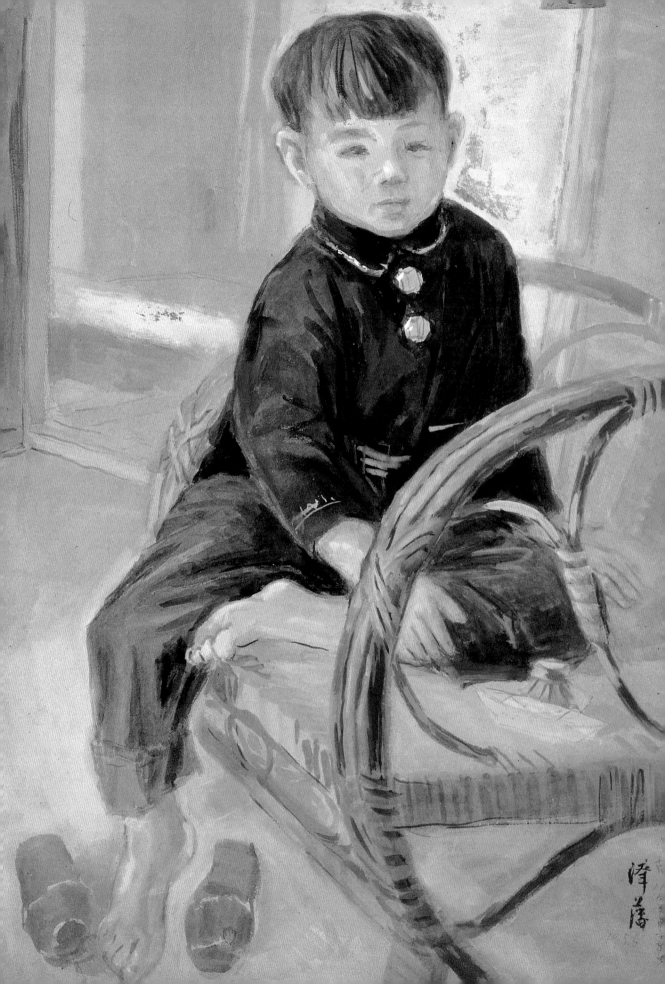

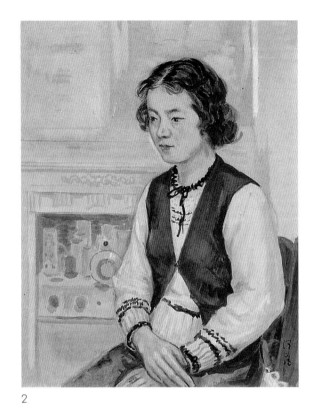

2

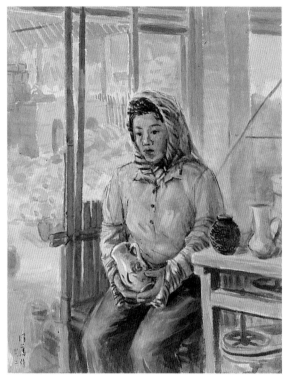

3

1 小憩 1956·水彩 55×74公分
　　主角貌似李澤藩幼子遠矚,
　　他自在地坐於藤椅上,豐潤的雙頰,
　　流露尚不知人間疾苦的清新。
2 黃衣少女 1957·水彩
　　此圖主角為一位畢業了的學生
3 陶窯女工 1952·水彩 56×74公分
　　此幅以逆光取景,
　　主角在陰影中仍保有鮮明沈穩的色彩,
　　人物的表情與手持陶瓶,
　　皆充分表達她與環境的關係。
　　年輕時的李澤藩常在苗栗公館
　　一帶的陶瓷廠走動,
　　偶爾也會自己設計瓶罐加以燒製。

1

●同時期的「煙斗」、「狩獵」、「馬武督山胞」，則是走訪苗栗山區，以泰雅族原住民為對象的人物畫。原住民純樸、率真的個性，和傳統服飾簡潔俐落的線條與鮮艷活潑的色彩，都是吸引李澤藩動筆的因素。

●據李澤藩的姪子李遠輝記述，當時還是中學生的他，放學後，最喜歡往叔叔（李澤藩）家跑。紅瓦平房裡，有好茶、有日文版莎士比亞全集，還有世界名畫。

「他下班回來，經常把門前的亭仔脚和馬路用水澆灑一番。傍晚就拿一把扇子坐在亭仔脚的大竹椅上慢慢欣賞來往新竹戲院的影迷。漂亮時髦的淑女，他會用藝術家特有的眼光多看幾眼。

●或許，在許多「漂亮時髦的淑女」中，李澤藩也曾發現不少合適的模特兒。可惜，當時的社會風氣比現在保守很多，要找人物畫的模特兒實在不太容易。後來幾年，雖然也畫過幾幅，如以老五遠鵬，小

1

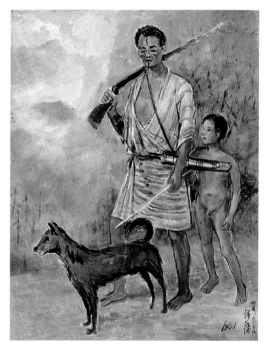

2

女兒季眉爲模特兒的「小憩」、「小妹」;以及後來的「紡紗」、「紅艷」等。不過,再往後,人物畫已經不多見了。

●相較之下,靜物畫的「模特兒」好找多了。家中的院子,有李澤藩細心培育的蘭花和曇花。另外,友人也常帶來自己栽種的新鮮玫瑰或百合花。所以不方便外出寫生時,各種花卉的靜物畫,便成爲李澤藩研究各種畫法時最方便的素材。例如「壺邊洋蘭」,構圖自然寫實,又生氣盎然。畫中,李澤藩用了相當多的白色顏料,以調出更富明度變化的色彩;並運用層層堆疊的技法,造成一種近似油畫的厚實質感。

●而五〇年代後期的多幅瓶花作品,如一九五七年的「玫瑰花」及隔年的「室內玫瑰」,以古色古香的黑色太師椅(當年李太太的嫁粧)爲背景或搭配景物,使色層豐富,美麗的玫瑰花,更增添了典雅的丰采。

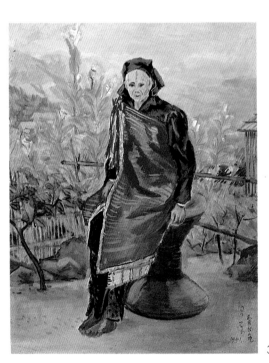

3

從李澤藩45歲
第一次到苗栗大湖寫生,
他便愛上那裏。有一次,
他和學生到了大湖還不夠,
特地走訪位於大湖東北的
泰安山地部落。
「煙斗」便是這次走訪的成果。
畫中的泰雅族婦女,
對於當模特兒起先還很靦腆,
後來被畫家的親和力感染,
便很快地自在起來。

1 煙斗
 1951・水彩
 58×77公分
2 狩獵
 1951・水彩
 58×75.5公分
3 馬武督山胞
 1951・水彩
 71×54公分

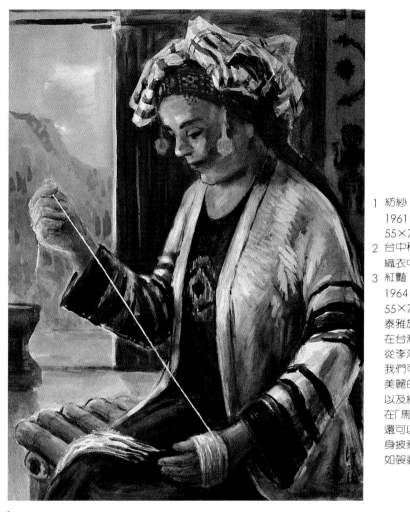

1

1 紡紗
　1961·水彩
　55×76公分
2 台中稍來社
　織衣中的泰雅族婦女
3 紅豔
　1964·水彩
　55×76公分
泰雅族位於埔里、花蓮以北的地區，
在台灣原住民中人數僅次於阿美族。
從李澤藩的畫作中，
我們可以看到擅長織繡的泰雅族
美麗的傳統服飾，
以及紋面、刺青等習俗。
在「馬武督山胞」中，
還可以看到那莊重的老者
身披泰雅族特有的，
如袈裟般的披布圍呢！

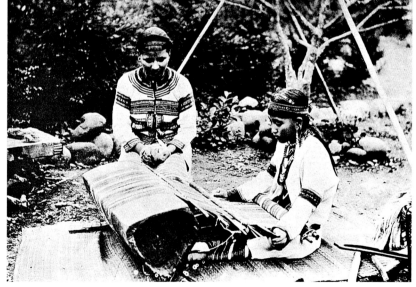

2

3

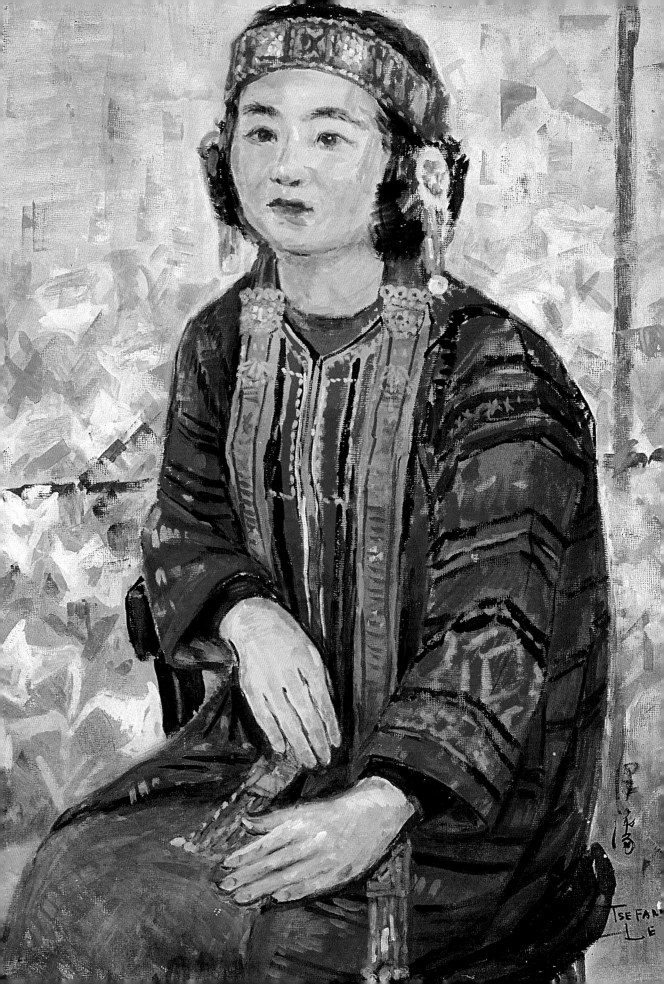

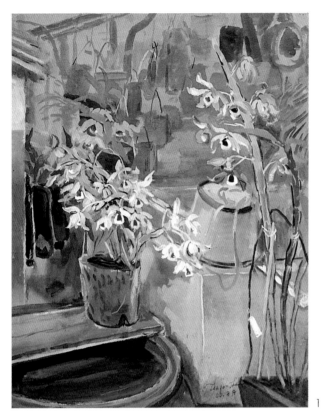

1

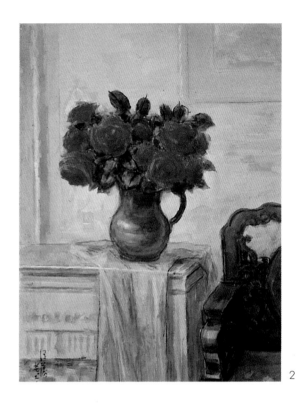

2

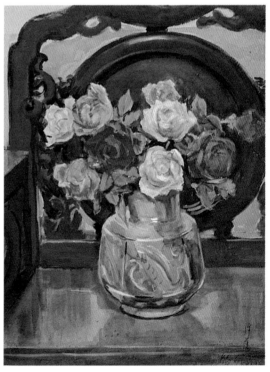

3

他「像是和花結上一輩子的緣」,
筆下心上, 無處不飄著清雅與芬芳。
源自他和植物的貼心, 無論是紅豔欲滴的玫瑰,
情意悠遠的蘭, 高貴潔淨的百合, 輕如羽翼的曇花,
都在他不同的技法上得到獨特的個性。
他擅長捕捉植物與環境的關係,
尤其是花葉迎光時, 那種豐盈自足, 顧盼生姿的豐采。

1 壺邊洋蘭 1955·水彩
2 室內玫瑰 1958·水彩 75×56公分
 台北市立美術館藏
3 玫瑰花 1957·水彩 39.5×54.3公分
4 玫瑰花 1968·水彩 40×56公分
 李澤藩筆下的玫瑰總是雍容華貴,
 光彩奪目。此幅玫瑰彷彿欲躍出紙面,
 炫耀她無以倫比的光華。
 也許是玫瑰花在那種飽合的色澤
 與綢緞般的質地吸引著李澤藩,
 在他的畫室中, 常擺著一、兩瓶玫瑰花。

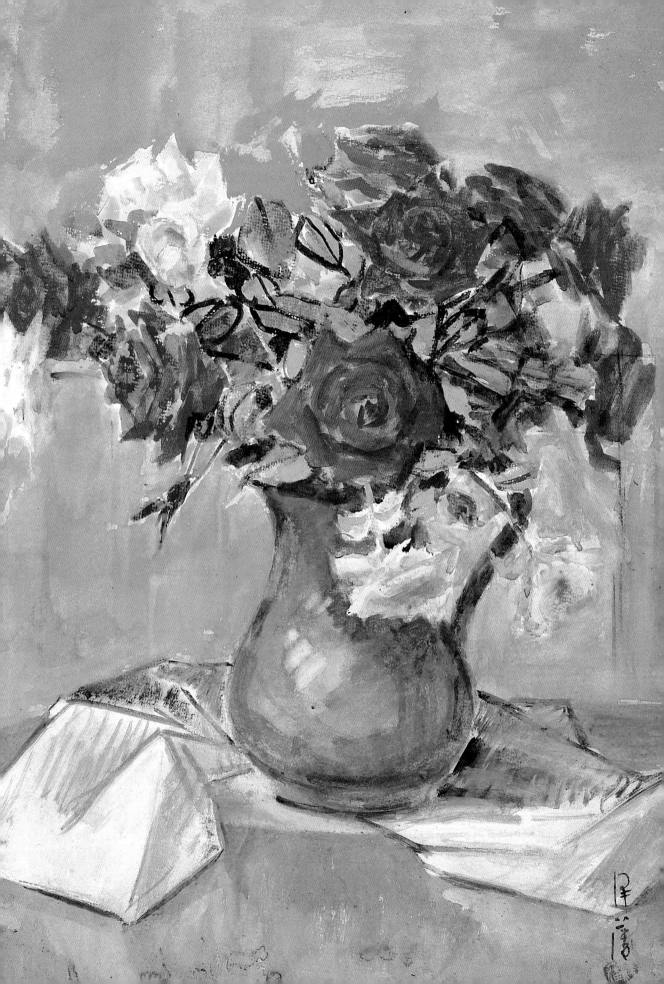

李澤藩幾種重要的表現方法：

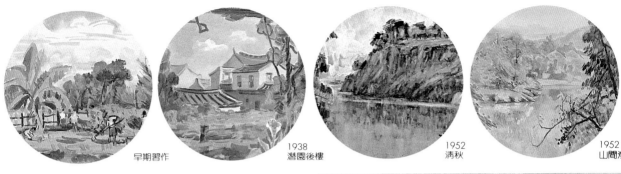

早期習作

1938
潛園後樓

1952
清秋

1952
山間淨

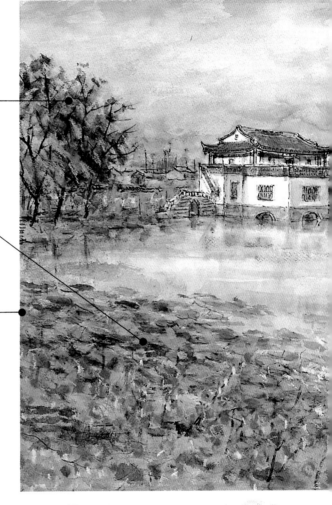

重疊：

在李澤藩的畫作中，「洗」與「重疊」常
常形影不離，無論在人物、圖卉、建築、
風景中都經常出現。它的優點在於
有條不紊、粗細兼備的筆觸，
非常適合做空間處理與質感塑造，
而當水分、用色控制良好時，更能產生
音樂般的節奏感，具備理性與感性
的雙重特質。思慮周密的李澤藩，
運用此法是個中高手，一再地水洗堆疊，
常使畫面兼具水的靈活與色的沈穩。

巨視：

早在李澤藩畫家鄉風景，如大湖、
口琴橋時，便擅長處理遠眺下的構圖，
在此類作品中，他將寫實與想像融合，
並不完全將所見畫下，而是將龐雜者去除，
再加上深刻體會後的感受，營造出天地鍾秀
之靈氣。晚年的國外旅行，
平野遼闊的風景加強了他的視覺經驗，
往後以古蹟為重心的鳥瞰式大畫，
透過歲月在心中的沈澱，
畫面氣勢磅礴且動人，是李澤藩代表之作。

1974
舊金山

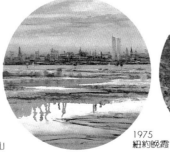

1975
紐約晚霞

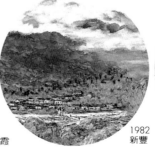

1982
新豐

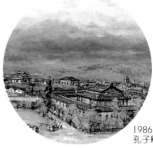

1986
孔子廟

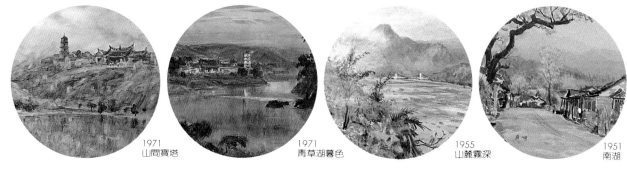

1971
山間寶塔

1971
青草湖暮色

1955
山麓霧深

1951
南湖

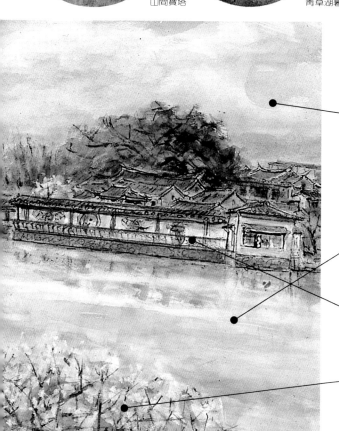

1982.
T-25

洗：

這是他最為人稱道的技法，
「洗」字顧名思義，就是「把多餘的部份
用水去掉」，經過多次的擦拭之後，
畫面呈現統一的色調，再在朦朧且層次
豐富的底色之上，施以層層疊疊的水彩。
李澤藩運用反覆的刷洗，不但使畫面上
每個對象得以藉由底色而加強彼此關聯，
連一般最難克服的天空、大片山水等，
也服貼地浸入景色中，
而呈現大自然神秘的光暈。

使用黑色：

無論是早期用來加強建築物
與植物的輪廓，或是如水墨畫般大片渲染
以及皴擦，甚至在後期一連串的國外寫生，
以及大幅古老建築的細部勾勒，
從水彩筆到簽字筆，黑色一直擔任
李澤藩畫中重要的角色。在他的畫面中，
它同時具有強調構圖、穩定畫面的功能，
在時間不多的快速寫生中，
它更是捕捉神韻的好幫手。

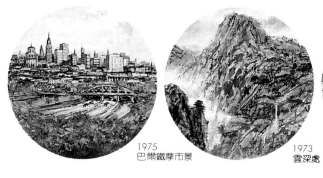

1975
巴爾鐵摩市景

1973
雲深處

1973
洛山磯小鎮

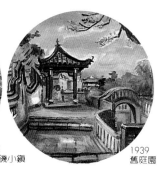

1939
舊庭園

VII

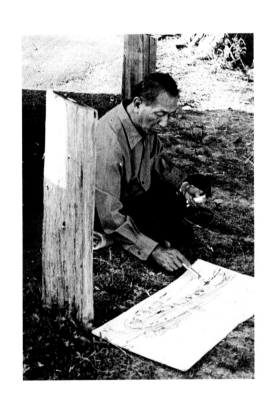

走過六〇年代

從六〇年代到七〇年代初期，這段期間李澤藩體力好，
創造力強，展現了純熟和豐富的面貌。

正值創作顛峯期的李澤藩

第十九屆「台陽美術展」，一九五六年在台北福星國小舉行。李澤藩以一幅靜物畫「玫瑰花」參展。師範大學美術系主任黃君璧看到這幅「玫瑰花」，非常欣賞。透過身旁林玉山教授的介紹，於是聘請李澤藩到師大教「水彩畫」。

●開學之後，李澤藩發現，師大學生用八開大的畫紙作畫，畫幅太小，實在很難盡情發揮。所以特別商請校方，改用四開大的畫紙，使學生便於創作。

●他在教課時，非常注重寫生的訓練。他常安排學生先到校外實地寫生，隔週再於教室中憑記憶塗彩上色。剛開始，學生都感覺非常吃力，甚至忘了上週速寫回來的景物或顏色。但長期下來，經過反覆的「視覺記憶」訓練，也都學會了「觀察要深刻」的寫生訣竅。

●說起「視覺記憶」，李老師的功力尤其令學生印象深刻。有一次，李老師帶學生到新竹縣尖石鄉寫生。當時尖石屬於山地管制區，到了檢查哨登記以後，才知道所有相機和畫具都不准携帶進去。師生一群人，只好空手入山。走到那塊著名的巨石附近，李澤藩就選了一個適合入畫的角度坐下來，再撿起小石子開始在一塊大石頭上畫起素描。畫過一次以後，用手全部抹去，然後憑記憶再用小石子把剛才的素描重新畫一遍。而後對照實景，修正補充一番。回家後，揮動彩筆，一幅尖石風景畫就生動的浮現在畫布上了。幾天後，有的學生看到李老師的作品，還真的嚇了一跳呢！

●到師大教書的同一年,李澤藩也開始擔任板橋「教師研習會」指導員,為來自各地的國小美術教師教授「兒童美術教育」。李澤藩強調,教師應鼓勵學童發揮想像力與創造力,大膽嘗試去畫,不要流入俗套的模仿別人。一九六三年李澤藩為小學生設計的美術教本,不再像以前的教本,一味地以大人畫的簡單、刻板圖畫為範本,而代以純真、樸拙的真正兒童畫,讓小朋友自由的參考。

●一九六四年,李梅樹初掌板橋國立藝專美術科,邀李澤藩到藝專開「水彩畫」。這段期間,正值壯年的李澤藩經常僕僕風塵於新竹、台北之間。竹師、師大、藝專,加上「教師研習會」,數十年下來,李澤藩桃李滿「台灣」,教過的學生幾乎散佈在全省各地。所以,客觀來說,李澤藩雖然沒有積極進入台灣美術運動的主要核心,但他的水彩畫對美術界仍發揮了相當大的影響力。

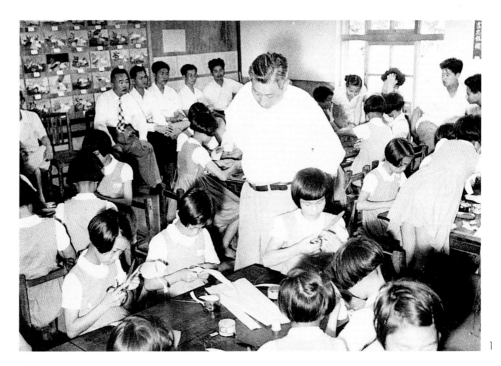

2

3

1 李澤藩指導兒童勞作一景
2 1962年李澤藩曾畫遊日本,
 回台後在新竹圖書館
 舉行訪日風光畫展,
 畫展會場入口張貼的海報,
 為李澤藩自己設計。
3 日本阿蘇火山口
 1962·水彩
 98×80.5公分
4 在「教師研習營中, 李澤藩
 拿出幾幅天真的兒童畫,
 發表他對新時代兒童教學的觀念
 這兩幅圖畫即是李澤藩當年
 為小學生設計的美術教本所翻攝,
 此教本以純真、樸拙的兒童畫
 代替大人的刻板圖畫

（立達出版社於1963年發行, 鄭明進收藏提供）

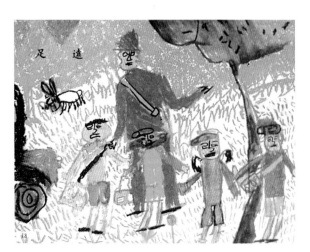

4

●六〇年代前後,受時代風潮鼓動,由大陸來台年輕畫家組成的「五月」、「東方」畫會相繼崛起。西方的繪畫理論也伴隨著滾滾西潮一波波衝擊到本島。畫壇上有爭辯不休的各種課題:如「東洋畫」與「國畫」、「具象」與「抽象」、「模仿」與「創新」、「民族性」與「國際性」……等。畫家們也分成好幾路不同的人馬,常因出身背景、學經歷的差異,而展開不同程度的衝突與整合。

●李澤藩雖在大專院校任教,但對藝壇上流行的各種話題,或新潮的各種繪畫理論,卻從不發表意見。其實,從李澤藩身上,也多少可以體會到,和他一樣生長於日據時代的知識份子的困境。大陸當局撤退來台以後,艱困的時局和戒嚴的政治壓力,都使得整個文化環境愈加閉塞與貧瘠。受日式教育成長的一代,則更面臨了語言、文字的斷層。五〇年代日文

書刊的全面禁止進口,亦無異阻絕了他們長久以來獲取西方現代新知的管道。加上,「說國語運動」正如火如荼的推行,而他們的「台灣國語」卻還不夠流暢得足以當作辯論的利器。

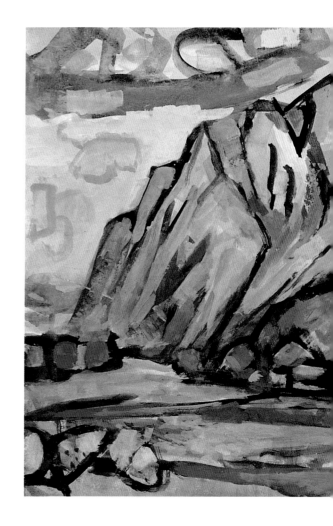

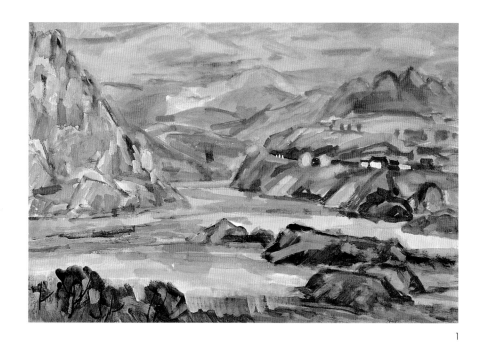

1

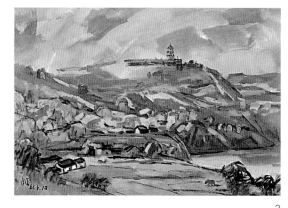

3

1　五指山
　　1976‧水彩　77.5×53.5公分
2　火焰山
　　1965‧水彩
3　客雅溪畔
　　1972‧水彩　55×78公分
　　此圖和以寫實的手法,
　　呈現客雅溪畔或
　　青草湖邊靜謐優美風光的作品,
　　有了截然不同的轉變。
　　整幅畫中,
　　以紅、黃、藍之原色為主調,
　　加上粗放的筆觸和誇張的造型,
　　表現近乎野獸派的
　　表現主義的狂野,強烈風格。

2

●那段時期,許多和李澤藩同一輩的台灣西畫家,尤其是光復前在畫壇上即已聲譽鵲起的李石樵、李梅樹、楊三郎等「省展」審查委員,都受到了年輕一輩畫家,諸如「固執」、「保守」、「不知進取」等強烈的抨擊。李澤藩也擔任過「省展」的審查委員,同樣地也有過被批評、質疑的經驗。

●不過,儘管現實的頓挫不斷,李澤藩和許多台灣前輩畫家一樣,仍然數十年如一日的謹守著繪畫和教畫的志業。而事實上,李澤藩的水彩畫雖然以具象的客觀寫實為主,受時代潮流的影響,李澤藩也從有限的美術資訊或畫展中,吸取了現代繪畫的吉光片羽,而表現在某些作品中。例如「虎姑婆」、「客雅溪畔」、「火焰山」、「五指山」等。

不過,這一類作品畢竟數量不多,有的且帶有幾分趣味性或嘗試性。李澤藩

投注心力最多,質量也最豐富的繪畫,仍屬對景寫生,描摩鄉土景物的作品。

90

六〇年代前後,
有關於繪畫的辯論風起雲湧。
李澤藩也吸取了現代繪畫的吉光片雨,
表現在某些作品中,
例如「窗邊」、「古枝」、「高樓」、「火焰山」等,
其中「虎姑婆」為其代表作,在抽象的構圖中,
以狂草般舞動的筆勢配上濃烈色彩,
描寫傳說中猙獰威猛的虎姑婆。
其中,運用白色顏料生動點出
牠的尖牙利爪,非常傳神。
此外,李澤藩在描繪動態的對象,
以及表達一種特殊感受時,
時常採用一些不同於平時的技法,
在「花燈」中,
他運用立體主義的結構大色面作畫,
花燈的活潑造型與奪目光彩
在夜裡閃爍搖晃,
這種筆調恰好捕捉了
元宵節的熱鬧氣氛。

虎姑婆
1962·水彩
98×90公分
台北市立美術館藏

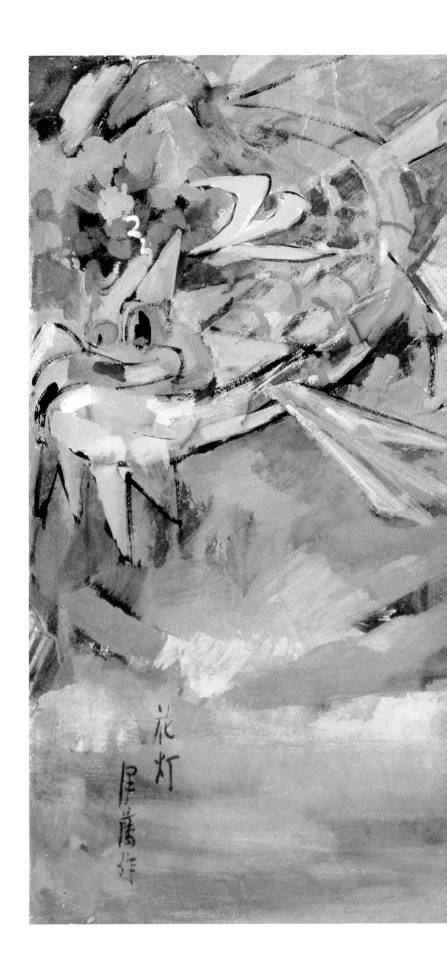

花燈
1956·水彩
103×80公分

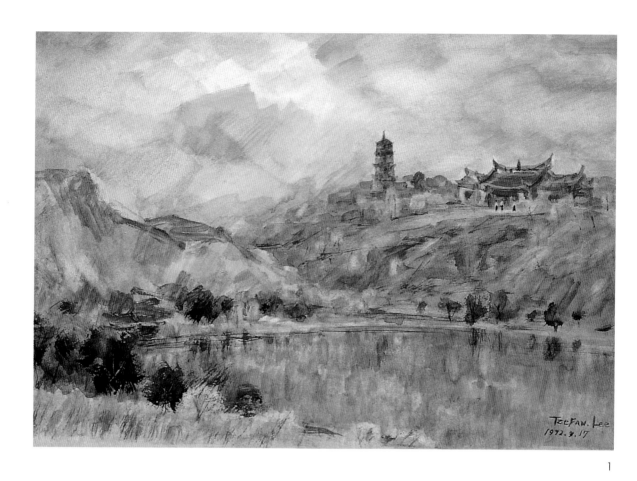

1

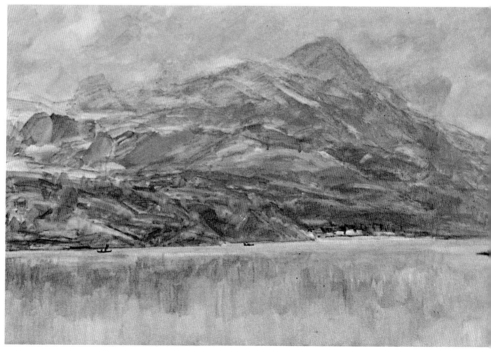

●從六○年代到七○年代初期這段期間,李澤藩體力好,創造力又強,經常背著畫袋,四處尋幽訪勝,甚至畫遊日本、香港。而累積了數十年的繪畫、教畫經驗和磨礪,更使他的繪畫展現了純熟和豐富的面貌。例如,六○年代的「庭園畫意」、「阿里山」,七○年代的「山間寶塔」、「一枝獨秀」、「觀音山」等,都是爐火純青的佳作。

●在「庭園畫意」中,枝葉扶疏的鄭家庭園裡,陽光灑落在林間的步道上。交疊漬積的筆觸,巧妙而均衡的構圖,都可以看出作者的功力。而步道盡頭,一位寫生的畫家,也許是李澤藩自己,和圖左一隻打盹的花貓,則不露痕跡的為畫面增添了生動的情趣。

●再以「阿里山」為例,畫中近、中、遠景,呈現層層井然有序的推移。作者靈活運用乾、濕畫筆,分別表現出雲霧的輕柔浮動,山壁的堅硬峻峭,以及近景芒草在風中翻飛的情態。筆法雖然繁複,但變化巧妙,恰如其分,所以整幅作品還是給人一種氣勢宏偉,渾然一體的感覺。

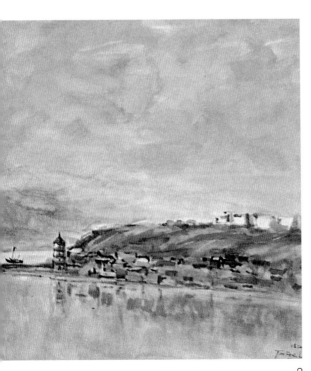

1 山間寶塔 1971·水彩 78×53.5公分
2 觀音山 1972·水彩 180×74公分
　畫面開闊悠遠,淡水暮色將山巒映照得美麗動人,
　「洗」所帶來的微妙色澤充分發揮。
　連同為台灣前輩畫家的李石樵
　面對此畫也不禁感嘆:「這才是真正的水彩!」

2

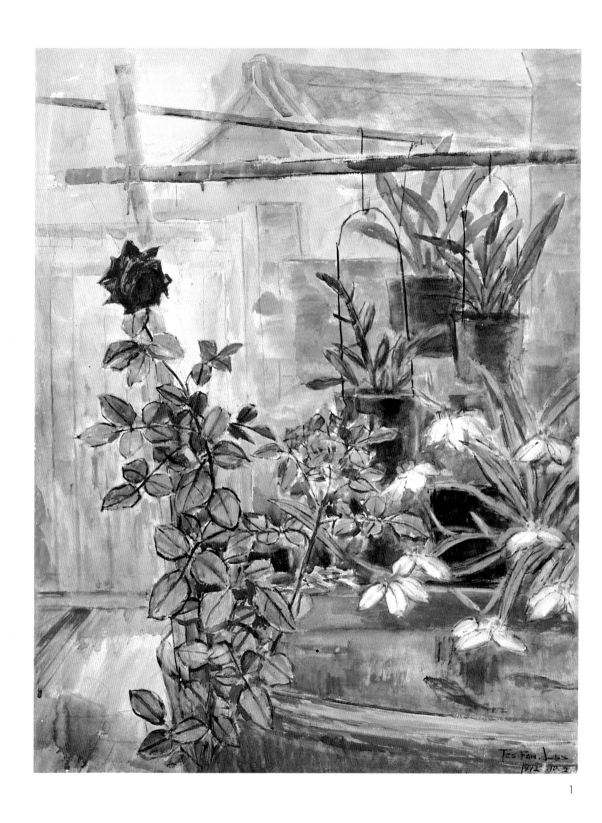

1

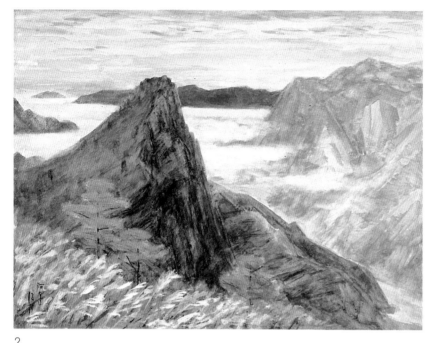

1 一枝獨秀
　1972・水彩
　103×80公分
2 阿里山
　1969・水彩
　103×80公分
3 庭園畫意
　1961・水彩
　73×54公分

2

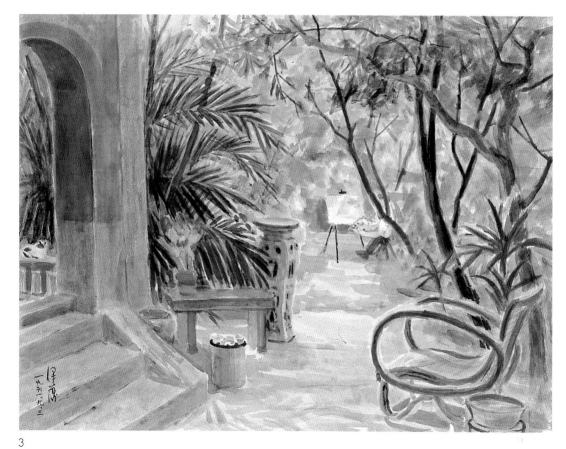

3

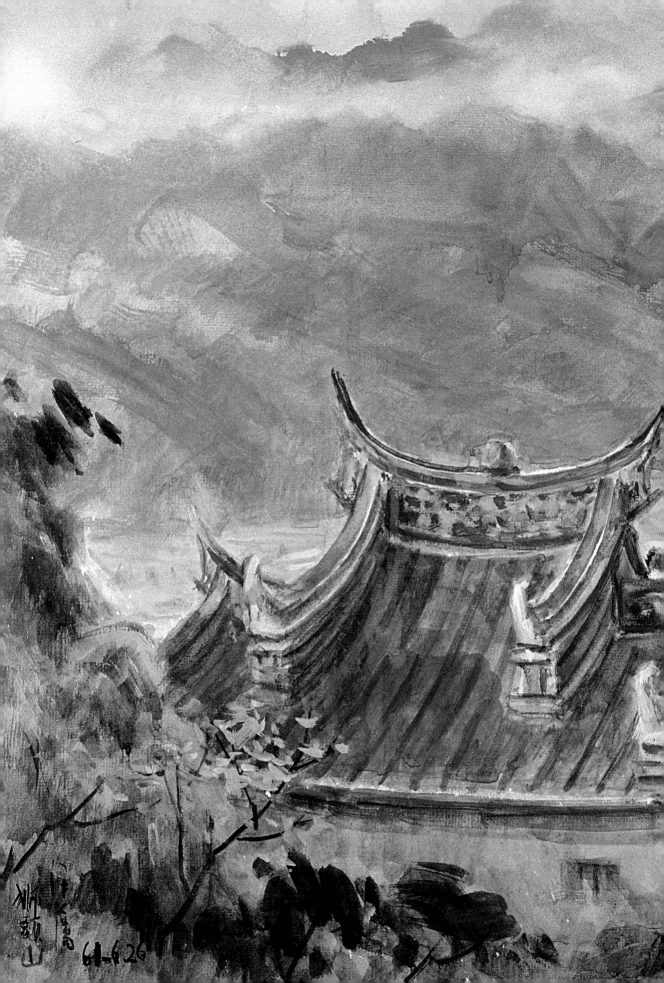

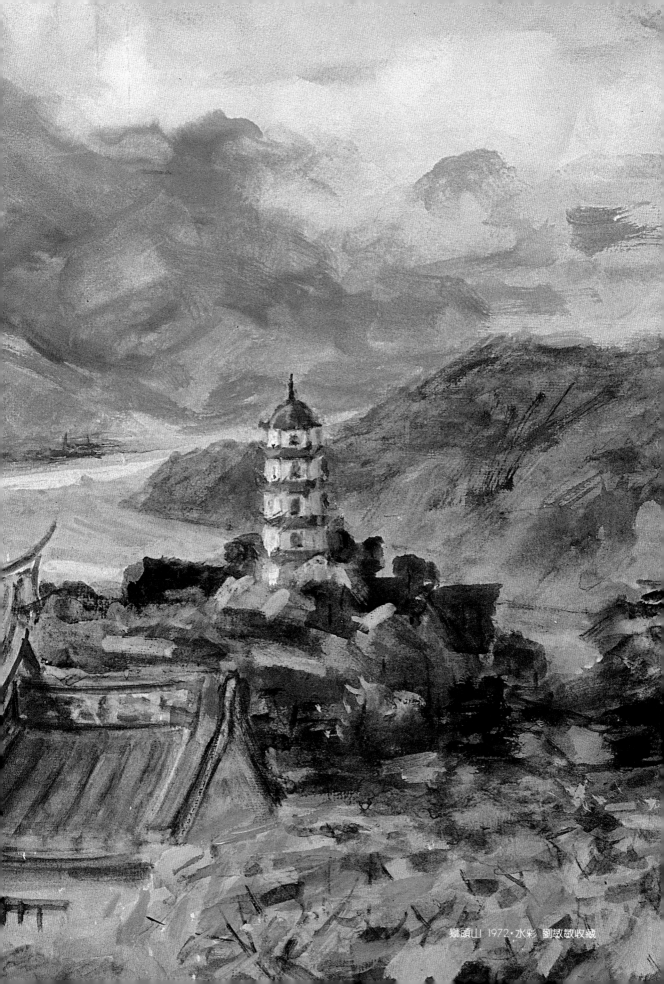

獅頭山 1972・水彩 劉敏敏收藏

●此外，旅遊中部橫貫公路的系列作品，如一九七三年的「雲深處」、「中橫山景」，及一九七四年的「天祥」、「晴秋」、「湧雲」等，可以發現李澤藩嘗試跳出西畫格局，而兼用了中國水墨的技法。有的以皴擦的筆法凸顯山壁的堅硬粗糙，有的則用水墨的暈染暗示出湧動的雲層。

湧雲 1974·水彩 55×78公分

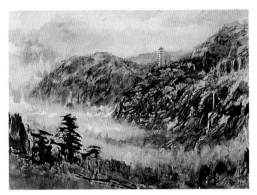

雲深處（橫貫公路） 1974·水彩 103×80公分

●李澤藩從師大、藝專退休前，十幾年來，每週從新竹到台北上課，經常都搭慢車。他說：

「這樣子我才有較多的時間欣賞田園風光。」又說：「坐慢車不好嗎？兩個半小時的行程，我可以在車上看到多少人？見到多少事？甚至可以欣賞到許多動人的畫面呢！」

沈重的家庭負擔固然使他不得不養成勤儉的習慣，但豁達淡泊的人生觀才是使他面對生活重擔時，能舉重若輕，樂在其中的原因。

●再如，有人抱怨「教學會妨礙創作」，李澤藩卻另有他的看法，他幽默的說：

「其實啊！教書並不虧本，我也自學生中『偷』了不少辦法，年輕人的想法有時也啓發我的創作靈感，這叫做教學相長啊！」

對李老師而言，藝術創作與教學工作，恰如一對帶領他飛向人生理想的翅膀。兩翅同時拍動，一起翱翔，融合無間。

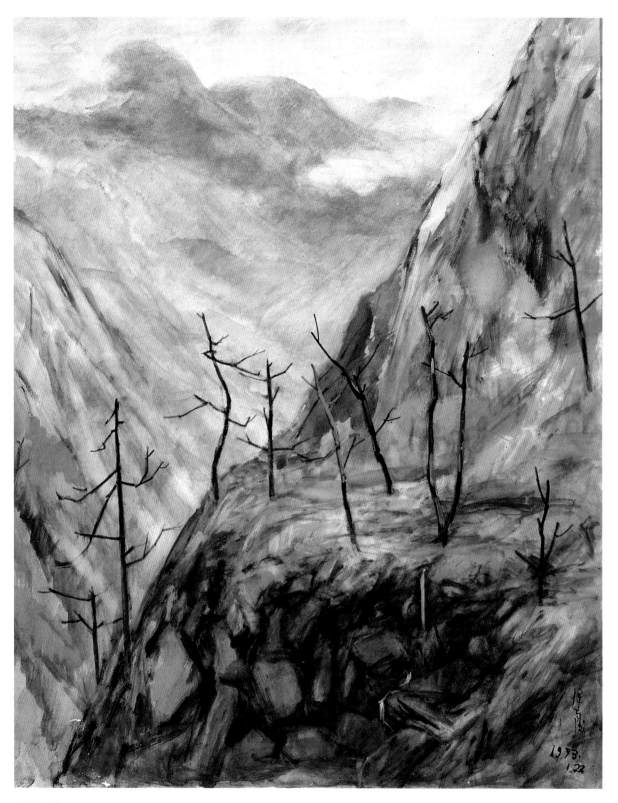

中橫山景
1973・水彩
82×160公分
台北市立美術館藏

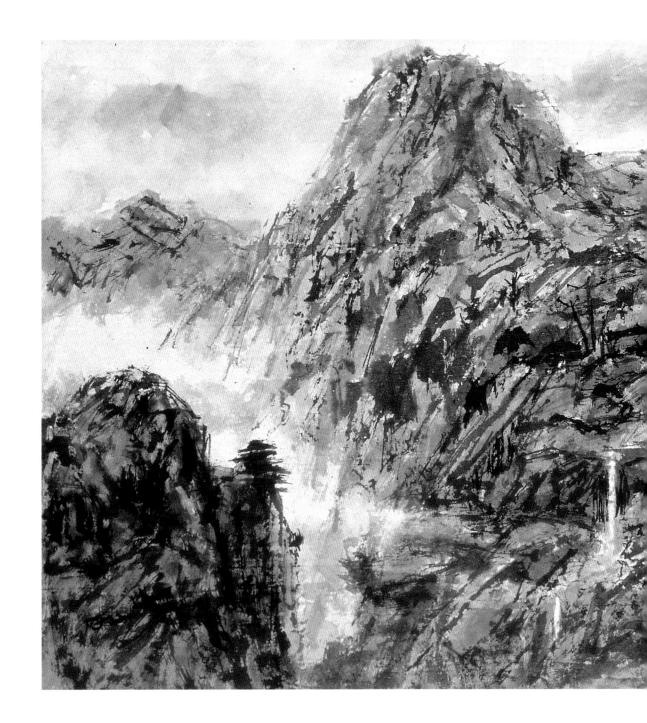

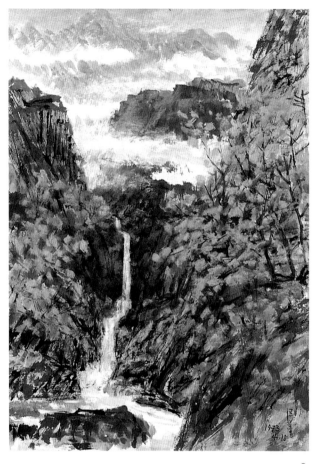

2

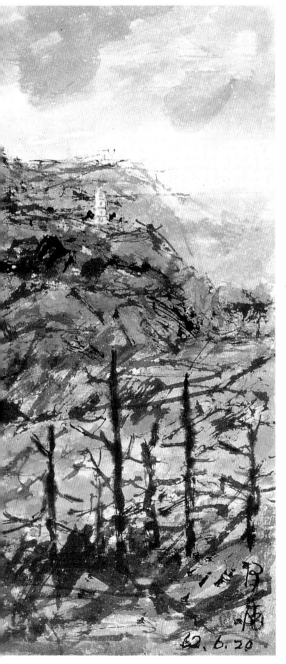

1 雲深處
　1973　79×55公分
2 奇萊山
　1973・水彩　96×69公分
　台北市立美術館藏
　在1973、1974年，
　旅遊中部橫貫公路的系列作品中，
　可以發現李澤藩嘗試跳出西畫格局，
　大量使用了中國水墨的技法。
　有的以皴擦凸顯山壁的堅硬粗糙，
　有的則用水墨的暈染暗示湧動的雲層。

1

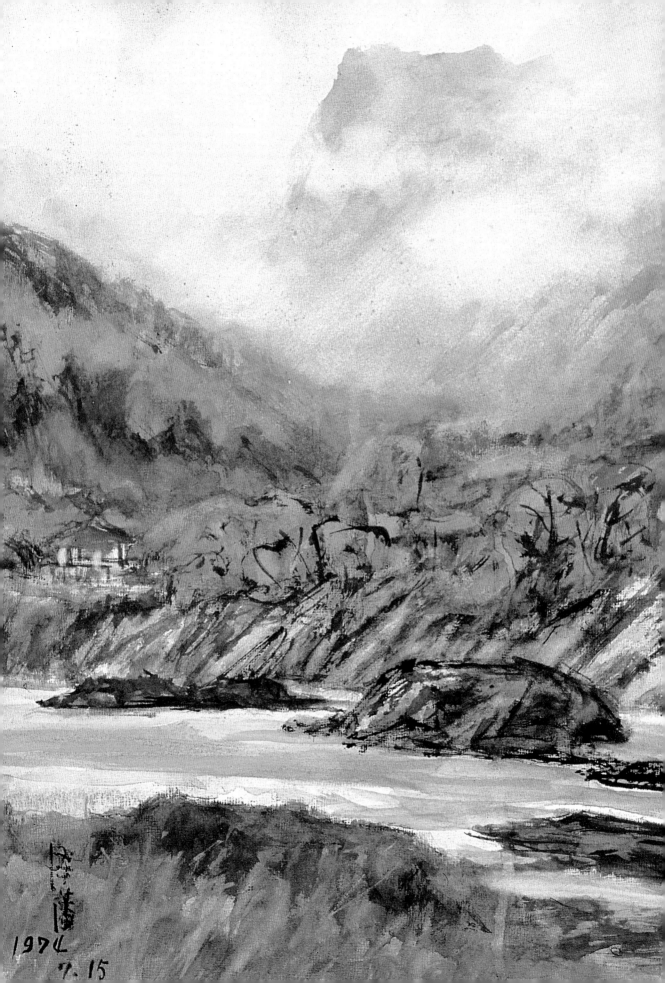

1974
7.15

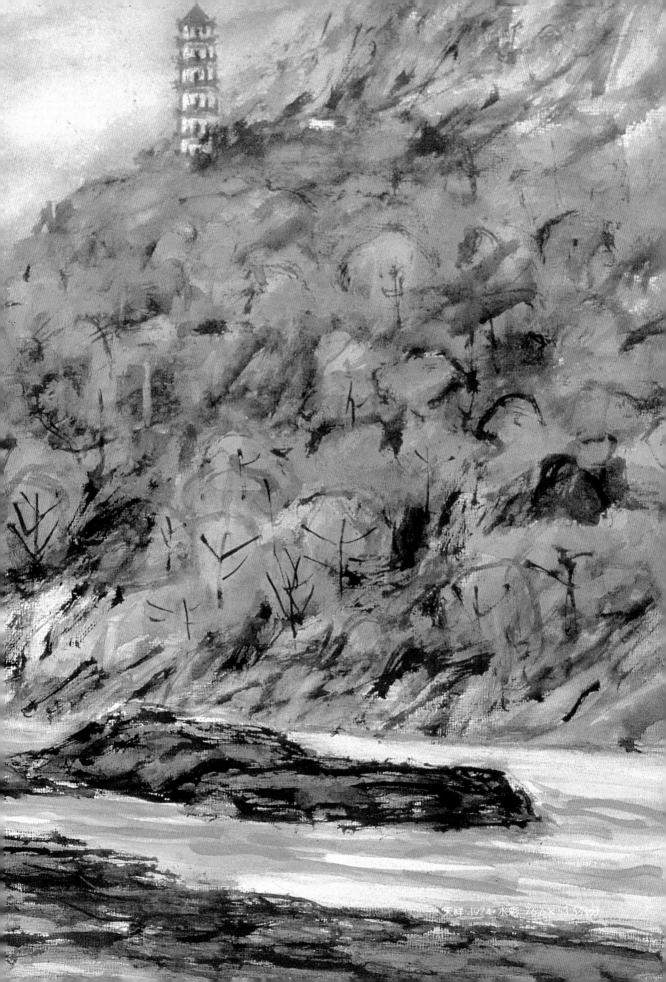

天祥 1974 水彩 76.6×56.52公分

李澤藩畫作主要內容：

俚俗見聞：

外媽祖宮廟前 1938

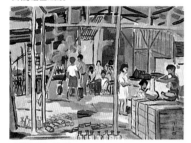
玻璃工廠 1942

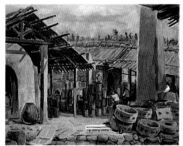
陶寮 1952

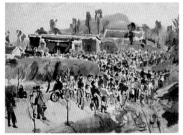
高峯路開工典禮 1955

眷戀著山水，對人事自有一番眞情
的李澤藩，懷著「記下一筆」的心情
記錄了當時的廟會、陶寮、玻璃工廠、
燒場、貨運、開工等民間活動。
在台灣城鄉景觀急速變化
後的今天，這些畫作無疑成爲
了解當時民間社會的珍貴圖錄。

古老建築：

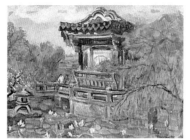
北郭園小亭 1938

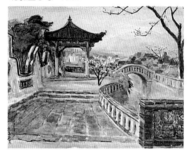
林家花園 1970

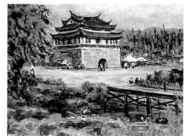
東門城 1974

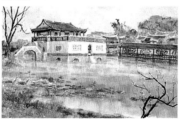
潛園懷古 1976

年輕時的他，穿梭在新竹的歷史名園
與廟宇中，精緻且渾厚的古老建築，
隨著工商社會與街道改建
而逐漸變樣、消失，但在畫家的心中
始終對它們保有一份特殊的感情。
晚期的大幅作品，便是在報導
與存世的意願中完成的。

園卉：

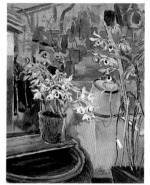
壺邊洋蘭 1955

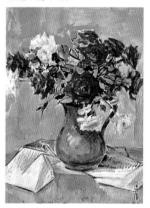
玫瑰 1968

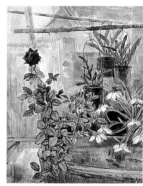
一枝獨秀 1972

喜歡美好的事物，在有限的
資源內仍能自得其樂，是維持
他豐沛生命力的泉源吧？
他的園卉清麗動人，在大幅的
建築與風景外，這些隨手可得
的題材，是生活中活潑的點綴，
也是訓練技法的好材料。

人物：

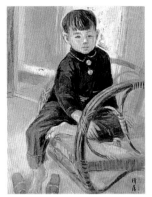

小憩 1956

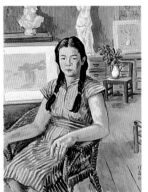

李小姐 1950

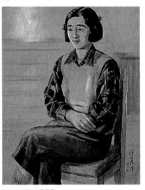

孫小姐 1952

從畫家的園卉和人物畫，更能
感受到他性格上恬淡自在、
和煦如春的一面。他的人物畫
多以家人與學生為對象，
因為熟悉，看起來真實自然，
充分表現出畫中人物的個性
與當時周遭的氣氛。

台灣風景：

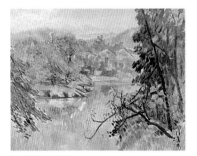

山間淨池 1952

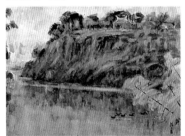

靜 1971

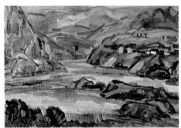

五指山 1976

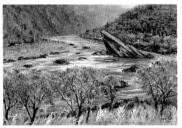

山高水碧 1983

好山好水令人精神愉快，台灣雖小，
各地風景仍有迥異之姿，看在平日
觀察細密的畫家眼底，自是變化萬千，
各有風貌。在處理山水方面的
嫻熟細緻，以至於畫面常如詩般
散發鍾秀之氣，令人神往的青翠
更是他此類畫中的重要標記。

海外遊踪：

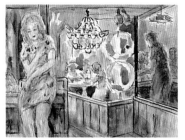

義大利餐廳 1974

長堤 1974

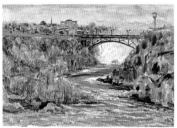

尼加拉瓜秋色 1974

熱海 1979

異於故鄉的風土人情，畫家在
飽遊名山勝水時，仍孜孜不倦地
提筆作畫。新奇的經驗勾動了他的
赤子之心與研究精神。畫風更加
大膽自由，展現特殊風味，並啟動
往後幾幅代表作的重要構成元素。

畫遊萬里路

大塊的山水,開放的文化社會,無形中都影響了他的創作觀,
畫風變得比以前更大膽,技巧也更爲活潑多樣。

李澤藩之媳婦(李遠鵬之妻)傅淑媛所繪之李澤藩夫婦素描。

一九七三年夏天,美國加州陽光燦爛的濱海公路上,李澤藩的大女兒惠美一邊開車,一邊對爸、媽介紹沿途的風光。六十七歲的李澤藩已從師大、藝專退休下來,另外又向新竹師院請了長假,可以說是暫時無課一身輕。第一次和老伴到新大陸探親旅遊,一路上,壯濶的山海、平野,讓他視野大開。

「停車!停車!」

路旁一棵參天的巨樹,和樹的背後風帆點點、碧海萬頃的優美景緻,令李澤藩不覺脫口而出,又喊了「停車!」

握著方向盤的女兒和身邊的老伴,都忍不住笑了起來。

「爸爸,你又忘了,這是高速公路,不能隨時停車下來畫畫的呀!」

李澤藩自己也笑了。

● 惠美從後視鏡匆匆瞥了一眼父親,鬢角已經泛起花白了,但兩眼仍是烱烱有神,對繪畫的熱情,還是和年輕時代一樣。

● 好幾次出來玩,只要看到「美」的地方,海邊的小島、樹木或房子,他都要停下來作畫,短短的時間裡已經畫了不少素描。

● 還有一次,惠美帶爸、媽到長堤一家義大利餐廳用餐。用畢走出餐廳時,李澤藩在餐廳外面又忍不住拿出速寫薄,想把熱鬧的餐廳畫下來。這時,裡面一位女侍看到了,居然笑咪咪的跑了出來,自願充當他的模特兒,讓李澤藩覺得十分新鮮有趣。想當年,要找一個適當的模特兒畫「人物畫」還真不容易。沒想到,隔著一個太平洋,這裡的女子卻是這麼樣的爽朗大方。而這張速寫稿加色潤飾以後,就是一幅空前精采的「義大利餐廳」。

● 李澤藩夫婦在加州看過女兒、芝加哥看過遠哲以後,長子遠川接他們回巴爾的摩。

●遠川還記得，他的父親一到家，行李才安頓好，就迫不及待的問他：「哪裡可以找到畫畫的材料和畫布？」因為和惠美家人同遊優勝美地瀑布時所看到的壯美氣象，已經在李澤藩的心中醞釀，琢磨了將近一個月的時光，他是那麼迫切的想把它呈現在畫布上。到了要畫瀑布的時候，他問遠川：

「能不能找一隻畫刀給我？」

遠川找了半天，才忽然想到，實驗室裡用的「掏藥匙」或許可以派得上用場。

李澤藩接過「掏藥匙」，想了一下，說：

「要表現出瀑布的力道，最好是用畫刀，刷筆絕對不行。這『掏藥匙』也許可以將就點用。」

說完，他將一團白色壓克力顏料，堆在構思中瀑布頂端的位置。他注視著畫面，深深地吸了一口氣。只聽得「掏藥匙」在畫布上，「唰、唰、唰」的聲音，幾乎只在幾秒鐘之內，在遠川回過神之前，瀑布已經完成了。整張畫在三個鐘頭後完成，李澤藩才懷著完成後的歡喜去小睡了一覺。

●半年左右的北美之行，從舊金山、洛山磯，到芝加哥、水牛城、再到紐約和巴爾的摩，李澤藩飽覽了許多壯麗的天然美景，諸如優勝美地、大鐵頓山、尼加拉瓜瀑布等。大塊的山水，開放的文化社會，無形中都影響了他的創作觀。整體言之，李澤藩的畫風變得比以前更大膽，技巧也更為活潑多樣。用色明亮鮮麗，筆觸自然奔放。材質方面，除了水彩顏料，也兼用粉彩及壓克力顏料。有些作品，則以黑色簽字筆快速捕捉驚鴻一瞥的異國美景。

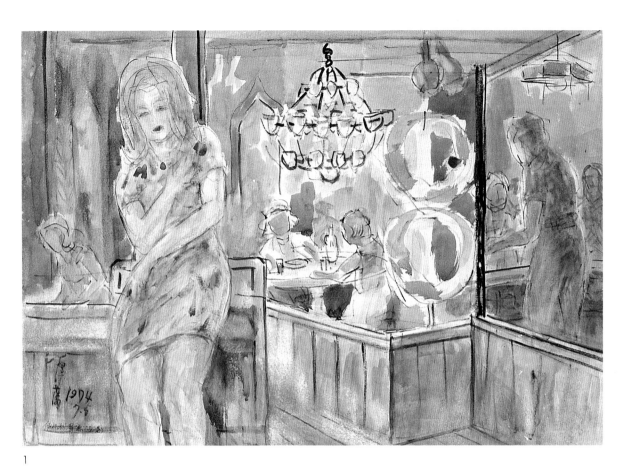

1

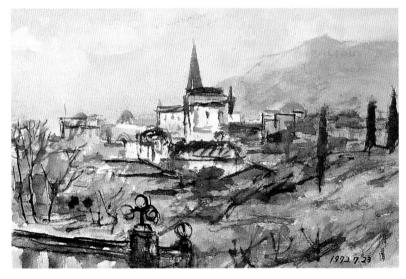

2

　　　　九七三年的美國之旅，是促使他
　　　　後期繪畫邁向另一高峰的要素之一。
飽覽許多壯麗風景，
經驗異於島嶼山水的大陸景觀，
一望無際的平野，如萬馬奔騰的瀑布，
嶄新的視覺經驗再次勾動他的研究精神，
畫風變得比過去更為大膽，
用色明亮鮮麗，運筆活潑自由，同時也啓用
簽字筆、粉彩、壓克力等材料混合使用。
在「義大利餐廳」中，他過去深厚的功力
加上當時恣意揮灑的心情，
寥寥數筆便將餐廳樣貌、
人物掌握得生靈活動。

1　義大利餐廳
　　1974・水彩　74×52.5公分
2　洛山磯小鎮
　　1973・水彩　44×54公分
　　用黑色勾勒一直是李澤藩所擅長的，
　　在時間不多的快速寫生中，
　　它更是捕捉神韻的好幫手。
　　在此畫中可以看到黑色被靈活使用。

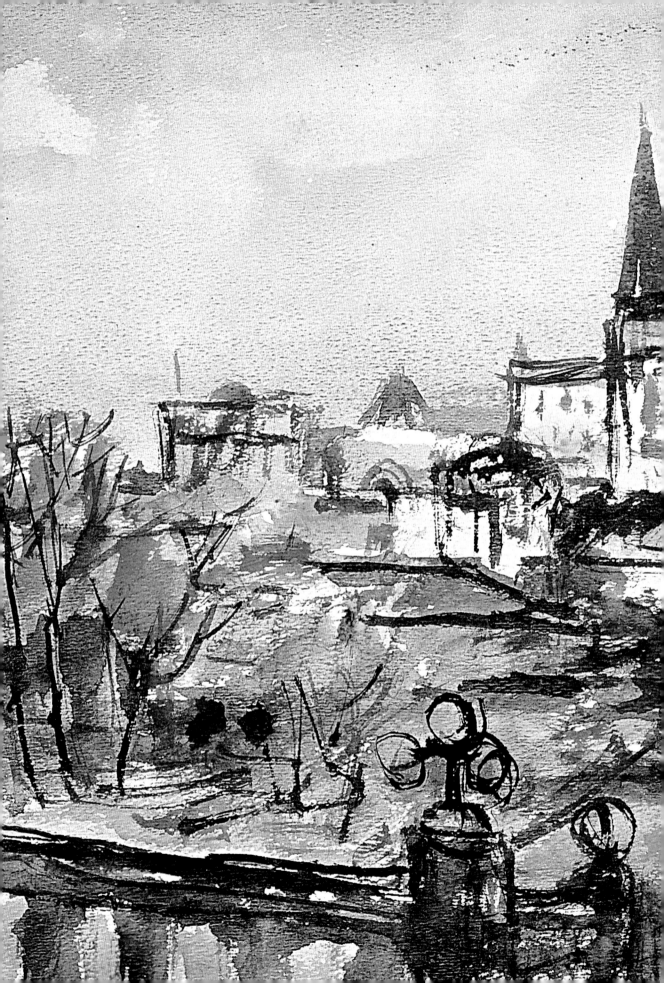

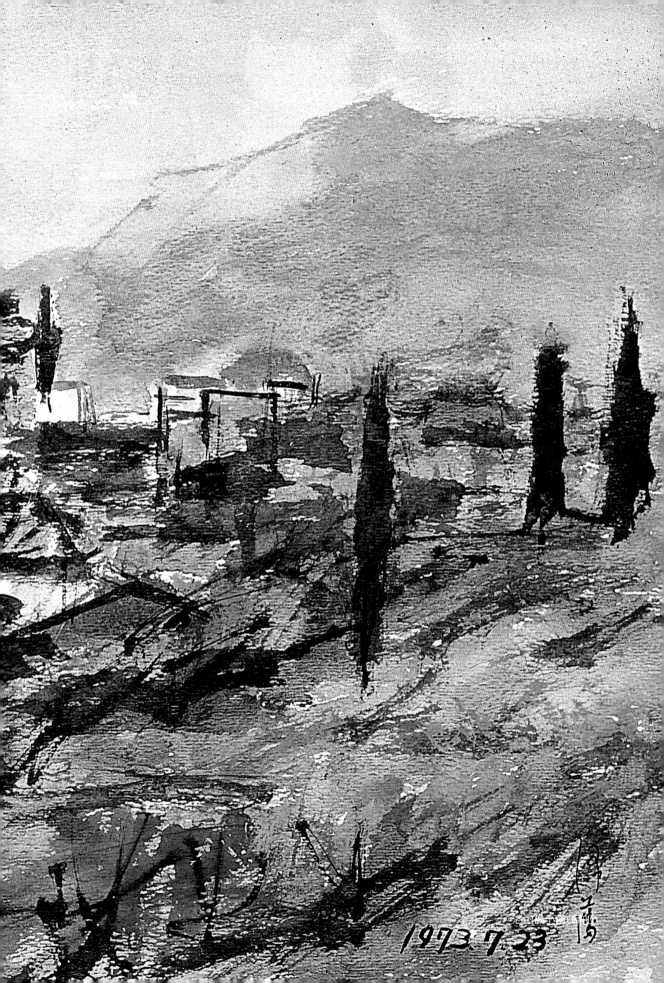

1973. 7. 23

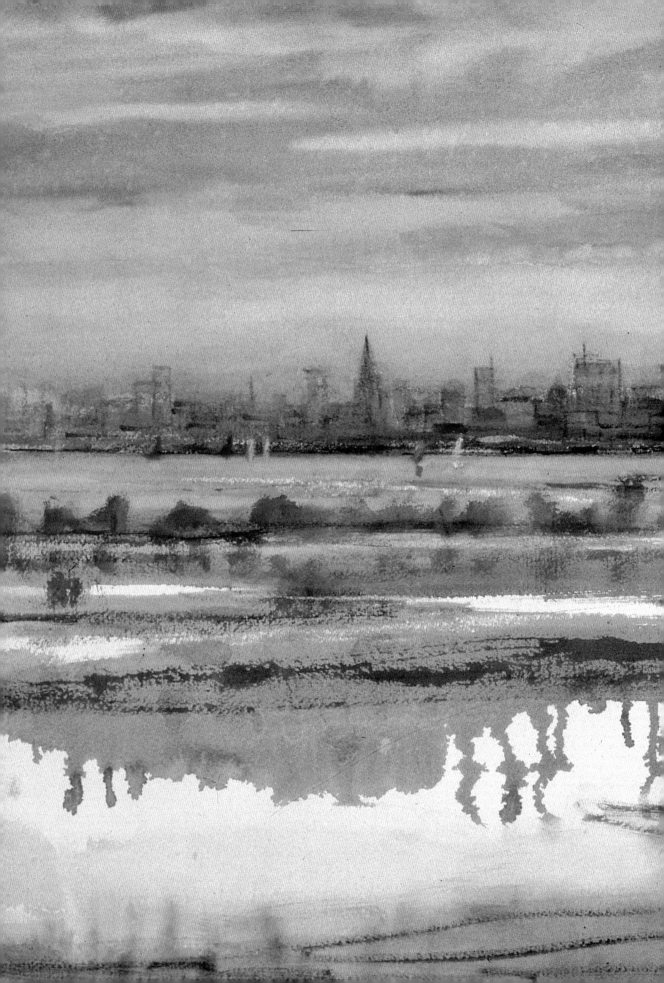

紐約晚霞　1975·水彩　73×54公分

1975.
8.20

● 旅美期間所完成的作品, 李澤藩大都留給旅居當地的兒女。回國以後, 再依據素描草圖, 繼續創作一系列的風景畫。像「芝加哥市中心區」、「尼加拉瓜秋色」、「巴爾的摩市景」、「紐約晚霞」等。這些作品大都視野寬廣深遠, 有一種天地遼闊、雄奇壯美的氣勢。

● 一九七四年, 在寫給小女兒季眉的信上, 李澤藩提到, 他正在畫一幅九十公分長、一百八十公分寬的「萬里長城」。「重重疊疊的雄大連山, 畫得很成功;」又說, 「趁雙眼還好的時候多畫一些, 天天都作畫並陪伴妳媽媽, 不出門一直在輕鬆的心情作畫, 自由自在地在畫面上表現心之所欲……。」這幅大畫, 後來送給新竹師院。「萬里長城」正象徵著追求美術的路途是多麼的艱辛漫長啊!

● 數十年來, 辛勤的耕耘結果, 李澤藩的水彩畫在一九七四年, 獲中國畫學會頒贈金爵獎。兩年後, 李澤藩恰逢七十歲大壽, 並從事美術教育五十週年, 兒女和學生特別為他出版了第一本畫册做為紀念。李澤藩在序文中, 誠懇的寫下:

「這麼多年來, 我享受了繪畫與教畫的喜悅。」

在有限的物質環境和艱辛的時代背景下, 李澤藩為自己創生了無限寬廣又多采多姿的繪畫生涯。

● 令人惋惜的是, 不久, 李澤藩為了籌備他個人在歷史博物館展出的大型回顧展, 勞累過度, 竟引發了腦血栓症。經過一年多的臥病調養, 才逐漸恢復。他形容這段最失意的日子, 是躺在床上「看畫」的日子。

1 尼加拉瓜秋色
 1974·水彩
 79×55公分
2 舊金山
 1974·水彩
 78×54公分

1

舊金山
1974. 8.10

2

阿鵬 您的來信12月21日收到了 您的聯珠很費心的樣子 當然您
的事是您自己來解決 但是不要為了一個信等之來傷腦筋 應
以自己的需要來決定 才對 您的用功 猛想父母的心以 有我們都
十分了解 斬錢來給我們 真是不必了 您的錢在現在用於充實自己
我們不要這些錢 昨天媽在統計我今年的收入 摘得在賣畫插
有11萬元 學校收入有2萬多 教學生有4口以上 共約17萬元的收入 真
是退而不休 身體還可以 請放心 我們只是肯不肯拿出腦包 就可
以隨時享受 只想希望你們今後成就 當時我們只完過師托教育而
已 尋求 替我們多念一奌書 很有私的樣子 還是我們的心聲
今天的冬至日 早上媽和寶公都作為 越來好事祖遠鈞一家不
能來參加中飯是因學校沒有放假 您們在的時候 我想開
你說大畫家 小畫室是慘的 但是現越來越小 更慘了 這個
所說的都不來 我有許多理由
我教了一個月才有四千左右的收入 現在房子租給人家以後

有3200元的收入 我用那個畫室 教學生只能有1000元的
計算 真是虧蝕 此房的光線不好 要用電光 畫作時電光是不理
想的 還是自然光線最好 放棄此房了 我是排畫的牆壁減
少而已 現在 教利用後面那個小房子 光線自然 天的房子
整天都很好 光線真理想 不要電費 (省了多的電費)

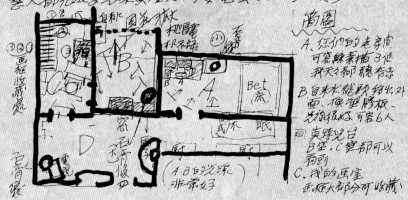

位置圖

A. 您們的老房間
可練來描了幾
我天天都很省省

B 自來水龍跟接出外
面 換塑膠板 光線很好 可客6人

四 賣特兒台
B室 C室都可以
看到

C. 我的畫室
畫框大部分可收藏

移轉入後面 才一光線好 很靜 不受機車等的騷亂 全部可以
容約11人 5以前了的時候6人去一樣 你便更多的工作可
使用D室就是遠掃E室 每月可多得到3200元
近日來天氣冷下 寒流常襲 昨天20度 今天14° 一星期或就用，
始用暖爐 並用火爐 反爐中炉等 真是冬天 新竹有風 感覺到
比較冷 但會以則是同樣之冷寒 你要加衣 保健身體 同時也會
想到給合的雪眉與冷寒 摶闢 …

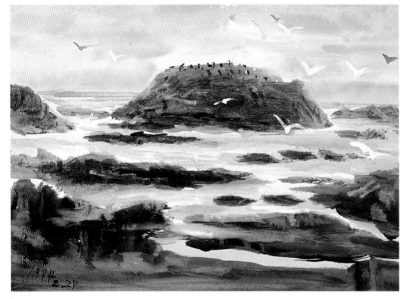

2

比 起新材質影響他更鉅大的
是構圖上的改變。
台灣的山地起起伏伏,溪水曲曲折折,
蜿蜒漸近,常有柳暗花明又一村之感。
然而美國的平野遼濶,視野寬廣,
偶有城市在日落盡處佇立,
這樣的空間感與台灣大異其趣;
天地悠悠,無限蒼莽,
人頓時顯得渺小起來。這樣的「巨視」
後來結合畫家懷念的情愫,
在「孔子廟」、「社教館懷古」等畫中
發揮得淋漓盡致。

1 李澤藩於1975年
 寫給么兒遠鵬的信。
 信中提及在台的生活狀況,
 並將房間的利用繪成簡圖說明。
 字裏行間處處流露父子間
 親密的感情。
2 海狗島 1974·水彩 劉敏敏藏
 黃石公園 1973 53×76.5公分
 劉敏敏藏

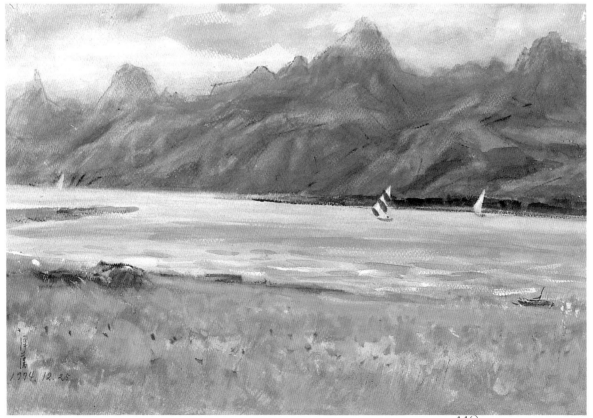

IX

織成一生的圖畫

透過畫筆，他穿越了時空的限制，悠遊於他一生鍾愛的
自然山水，更進一步找回了往日回憶。

繪畫中的李澤藩

五月的清晨，新竹郊外的鄉間道路上，竹風輕柔的迎面吹來，吹在李澤藩病後清癯的臉龐，和煦的陽光照在他的滿頭的銀髮上。他微彎著身子，正一步一步，吃力而緩慢的向前踱步。這是他為了恢復腳力，每天必得持續數十分鐘的「走路」晨課。

● 這段復健期間，李澤藩每天都會要求老五遠鵬清早開車送他出來時，讓他在比前一天離家更遠一些的地方下車，開始他的腳力訓練。有時候，遠鵬擔心他走得太累，回頭想要載他回去，卻多半會遭到拒絕。

● 他的意志力是如此堅定，加上妻子、兒女細心的照料，以及他個人對藝術創作永不停歇的熱情，李澤藩終於有機會再一次拿起畫筆。

新豐 1982·水彩

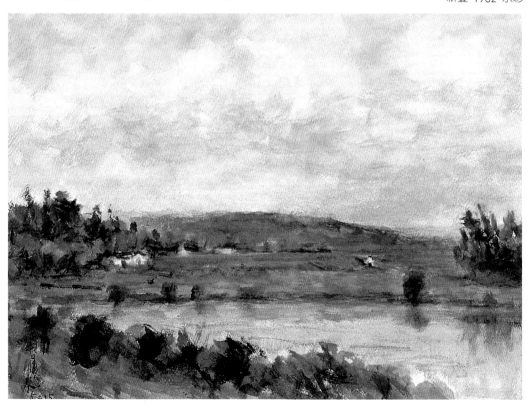

121

●病癒後,雖然不再能像過去那樣,背著畫具到處寫生,李澤藩的創作還是沒有間斷。每天一大早,他往往會走到附近的十八尖山步道上,對著小丘陵或河谷做即興的寫生。回家以後,再憑著記憶添加筆觸,一層層的洗刷與加色之後才算完成。不過,為了健康著想,只能在白天作畫,再也不能在夜晚動筆了。

●由於不方便出遠門寫生,李澤藩病癒後的繪畫題材,有的是參考以前畫過的舊稿,有的則是憑著早年的回憶,一筆一畫的塗繪出舊時的風土景物。畫面上雖少了壯年期有力的筆觸和剛硬的線條,但綿密、細碎的用筆,及清麗單純的色調,卻也蘊涵了一股老拙、渾厚的況味。

（林茂榮攝）

1

3

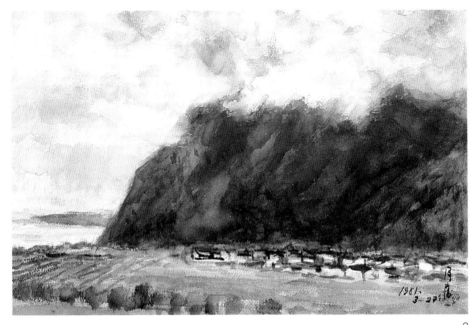

1　現今之口琴橋

2　花蓮
　　1981・水彩
　　劉敏敏藏

3　東埔
　　1982・水彩
　　54×78公分
　　台灣省立美術館藏

2

●這時期的作品裡,有李澤藩徜徉一生的優美風景地,例如新竹師院後面的「客雅溪」、「口琴橋」、「松嶺(客雅山)」、以及「青草湖」。還有台灣中北部的風光,如「新豐」、「大甲溪鄉景」、「火焰山」、「水濂洞」……。此外,也有依據壯年期旅遊港、日和美國的寫生稿而完成的作品,例如「香港」、「熱海」,和「黃石公園」等。

●透過畫筆,年邁的李澤藩不僅穿越了地理空間的限制,在畫紙上悠遊於他一生鍾愛的自然山水;更進一步穿越了時間的隔閡,找回了往日的回憶。

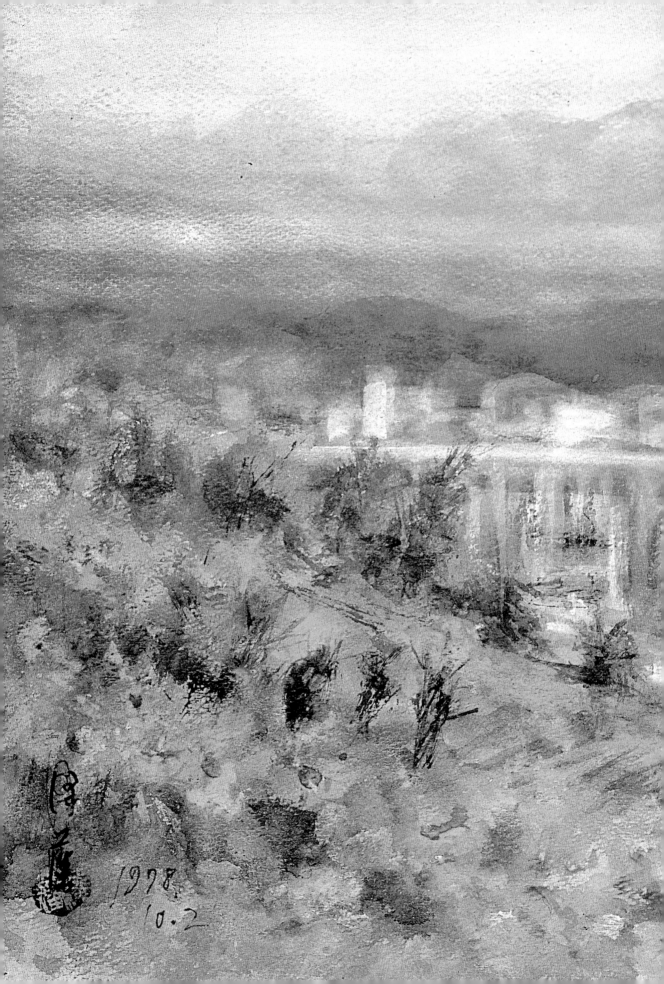

1978.
10.2

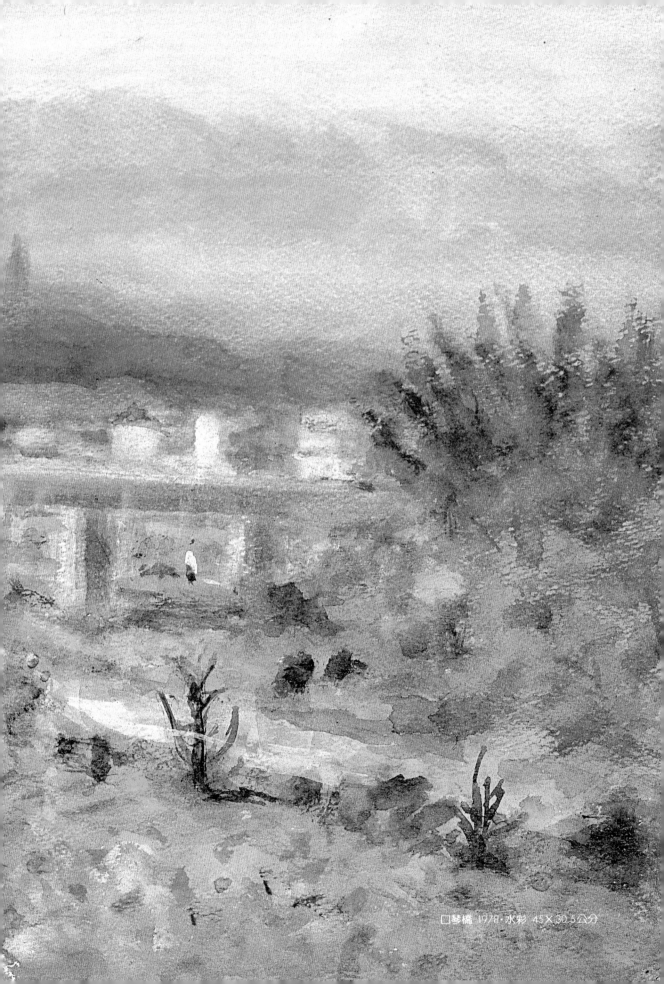

口琴橋 1978·水彩 45×30.5公分

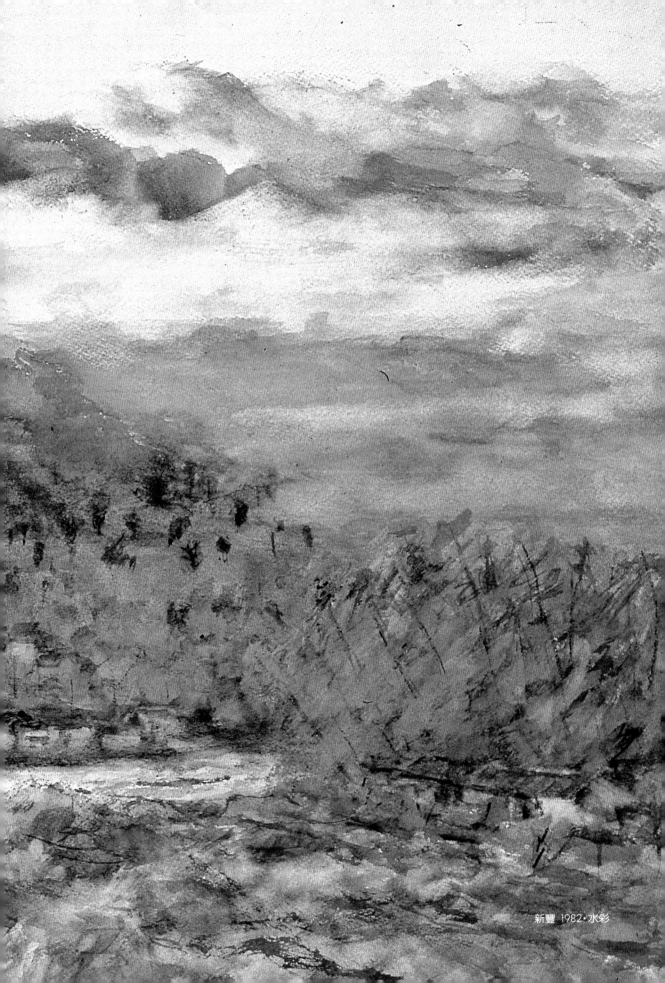

新豐 1982・水彩

● 除了生活的點滴回憶,數量較多,且是李澤藩晚年最爲膾炙人口的畫作,就是關於風城古蹟的系列作品。舊時家鄉的城門、古厝、庭園、教堂、寺廟、碑坊等,都是入畫的題材。

● 新竹市在鄭成功時代,是平埔族的竹塹社,所以舊稱竹塹。清初漢人開墾竹塹以後,一七三三年,挖掘濠溝,植刺竹爲籬。到一八二六年,才拆掉已毀壞大半的竹籬,而改建石牆,並蓋了四個城門。日據時代初期,一九〇一年,北門街一帶失火,北門不幸燒光。第二年,爲了闢建大馬路,又拆掉南、西二門,只留下又稱「迎曦門」的「東門」。

● 由於「東門」是「竹塹城」碩果僅存的城門,所以「東門」這個畫題,李澤藩早年就畫過許多幅。其中有好幾張都是送給出國留學的兒女們做爲懷鄉的慰藉。

● 一九八三年,李澤藩筆下的「東門城櫻花」,是從櫻花夾岸的護城河橋上,遠眺重簷單脊歇山,崇偉壯麗的「東門城」。讀者一定很難想像,事實上在光復後,尤其是七〇年代,在「東門城」有幸被列入國家二級古蹟之前,新竹的「東門」和台北的「北門」命運相彷彿,都是不被尊重、善待的歷史建築物。查閱資料照片,還可以看到「東門」孤零零的佇立在繁華的都市街頭,城壁上則無奈的被張掛著標語:「光復大陸國土,復興民族文化」。

● 一九八二年的「西門教堂附近」、「孔子廟附近」,及一九八六年的「孔子廟(第一公學校)」,則展現了另一種恢宏的氣象。超過一百公分寬的畫面上,以鳥瞰的視野做立體地圖式的描繪。藍天白雲青山下,有舊時的建築、街道,濃密的樹林,和淳樸的鄉民。李澤藩嘗試以鉅細彌遺的記憶描寫,將往昔的新竹風貌做一圖錄式的記載。

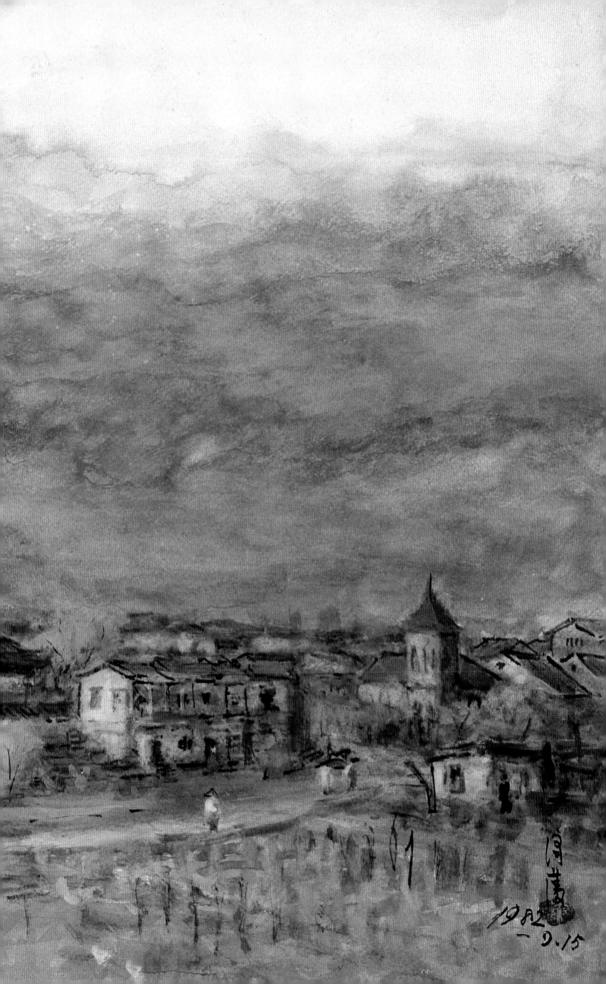

李澤藩寫生地點：

林家花園 1970

台北

原屬淡水廳，
光緒元年(1875)設台北府，
大正九年(1920)設北州，
民國九年則設台北市。
日據時期之台北包括
今城中區、萬華、大稻埕
一帶，為國際商業區與
行政機關集中地，
也是殖民時期的
統治中心，在經濟、社會、
文化活動上，占有
舉足輕重的地位。

基隆

背後山勢彷彿雞籠，
舊稱「雞籠」，
原住民為平埔族人。
明鄭時期已成為漢人
對日交易站。十七至
十九世紀，西班牙、日本
先後占此為貿易中心
與登陸地，它肩負軍事
與經濟的雙重地位，
是台灣最重要的港口。

桃園

原名南崁，較台北平原
開發晚。乾隆中葉大批
閩、粵人湧至，有人移植
桃樹於今桃園市一帶，
桃樹繁盛、桃花繽紛，
此地區於是被命名為桃
原屬淡水廳，大正九年
(1920)隸屬新竹州。
台灣光復初期仍隸屬
新竹縣，民國三十九年
桃園縣才正式產生。

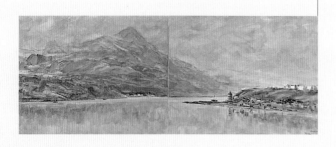

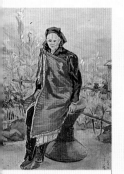

泰雅山胞 1951

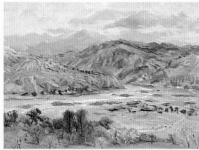

虎山溫泉路 1973

火焰山 1965

新竹

早年稱為竹塹，
清雍正至同治年間，
(1723-1874)屬於淡水廳，
道光年間由於閩粵漳泉
之間械鬥頻起，當地人發起
用磚石築城代替原來的
土城。不久竹塹城成為
北台灣之政經中心，
人才濟濟。光緒元年(1875)
淡水廳因人口過多升格為
台北府，下轄新竹、淡水、
宜蘭三縣，竹塹於是
改稱為新竹。

汶水少年 1943

雲深處 1973

台中

原名大墩，為聯絡台灣
南北與東部的樞紐。
光緒年間曾為全台
的政治、文化、經濟中心，
亦為清領時實際統治
區域的中心。日據時期
日人希望將台中
建立為模範市，引進
西方都市計劃概念，
將現今市區整建為
整齊有致的美麗之都。

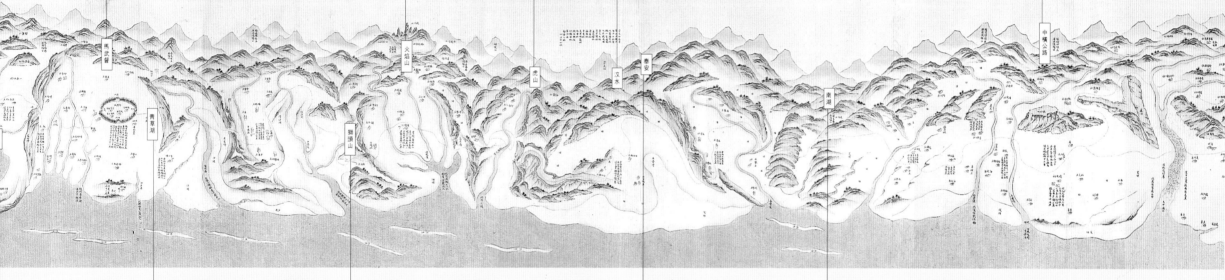

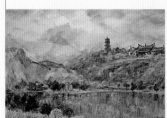

山間寶塔（青草湖）1971

苗栗

原名貓里、貓裡或貓裏，
由平埔族社名譯音而來。
原隸屬淡水廳，光緒元年
改隸新竹縣，大正九年(1920)
隸屬新竹州。
漢人移民苗栗地區
起步很晚，原屬平埔、
賽夏、泰雅等族的居地
乾隆年間大批客家人
方才湧入。

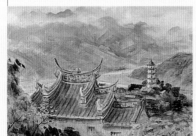

獅頭山 1972

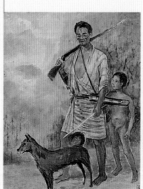

狩獵 1951

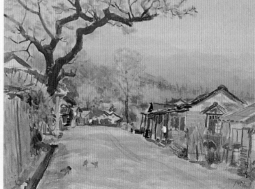

南湖 1951

新豐 1982

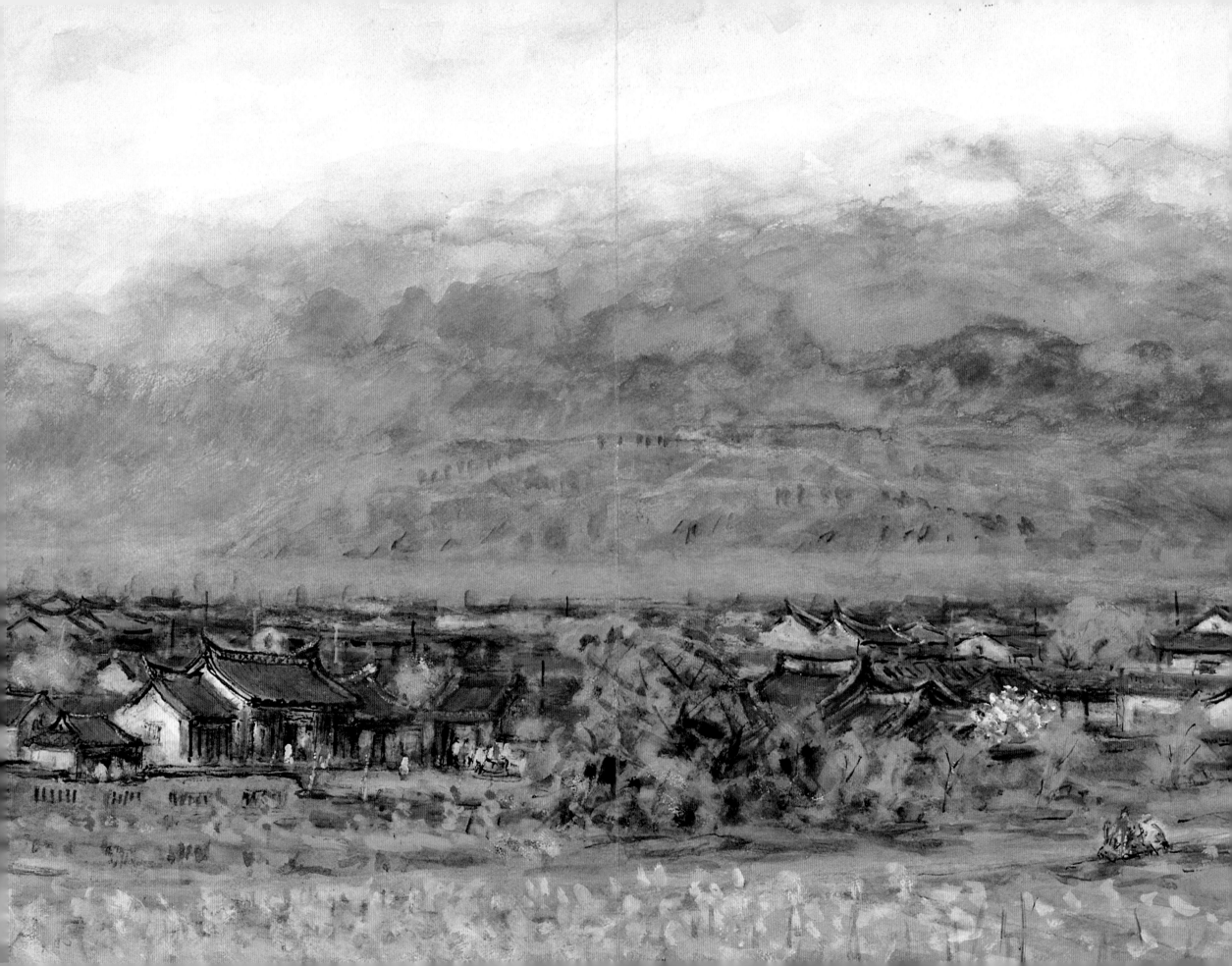

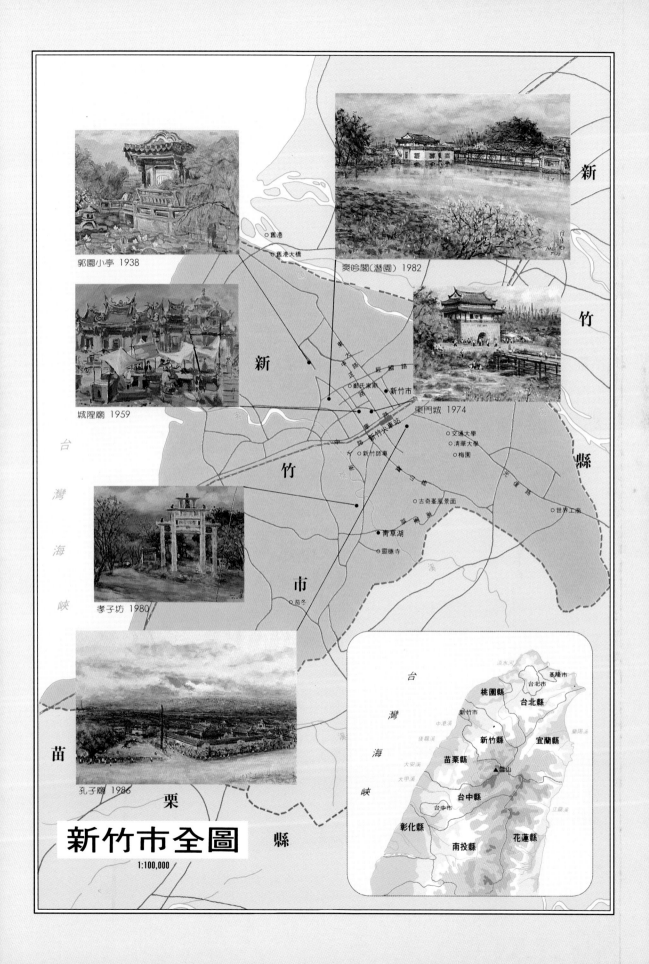

郭園小亭 1938

爽吟閣（潛園）1982

城隍廟 1959

東門城 1974

孝子坊 1980

孔子廟 1986

新

竹

縣

新

竹

市

台

灣

海

峽

苗

栗

縣

舊港

萬港大橋

廟氏家廟

新竹市

新竹火車站

新竹師專

交通大學

清華大學

梅園

古奇峯風景面

世界工商

青草湖

靈隱寺

茄冬

新竹市全圖

1:100,000

台

灣

海

峽

淡水河

基隆市

桃園縣

台北市

台北縣

新竹市

中港溪

後龍溪

宜蘭縣

蘭陽溪

新竹縣

苗栗縣

大安溪

大甲溪

▲雪山

台中縣

台中市

彰化縣

南投縣

花蓮縣

立霧溪

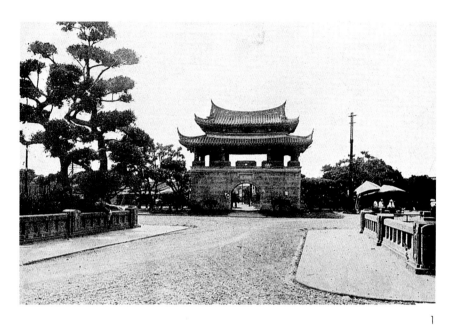

1

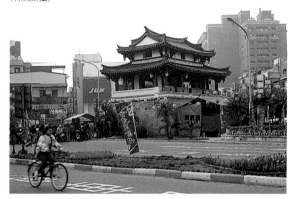

2

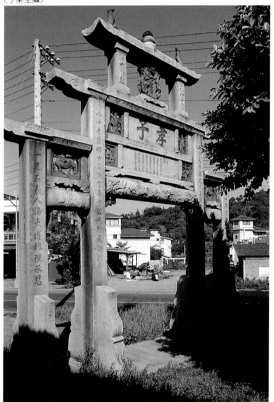

自七〇年代開始,
以往鄉民社會的姿貌已不復見,
代之而起的是面貌模糊的鋼筋水泥樓房。
懷抱著報導與存世的意願,希望將這些被廢棄、
改建或前途多舛的地方名園和古蹟紀錄下來,
讓不得見原貌的後人,
依然能感受它們曾有的豐采。
憑著長久訓錬的記景能力與毅力,
李澤藩完成了「孝子石坊」一系列作品。
滄桑與榮耀在時光的進程中消長,
它們驕傲的容貌在畫中卻未褪去光華。
年輕熱情的李澤藩,便這麼著迷地從年少到年老,
一路畫下它們,從小幅到大幅,從現實中到記憶裏。

1 新竹城舊名竹塹城,此為東門迎曦門。
　約攝於1920年
2 九〇年代的新竹東門城
3 立於公路旁的李錫金孝子坊

3

1

1 東門城
 1982‧水彩
 台北市立美術館藏
2 孝子石坊
 1980‧水彩

2

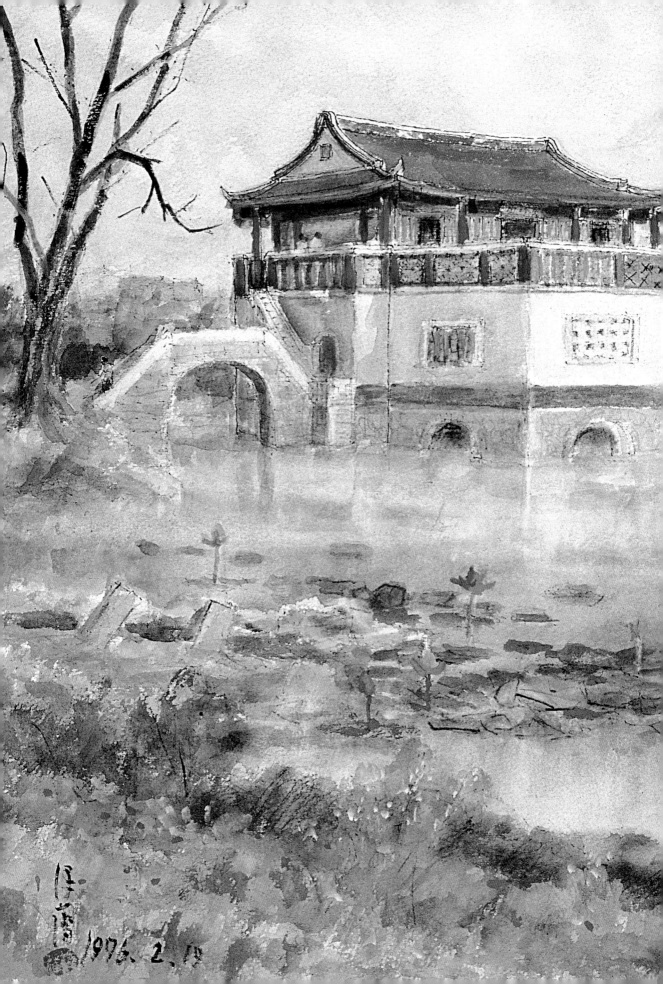

1976. 2. 12

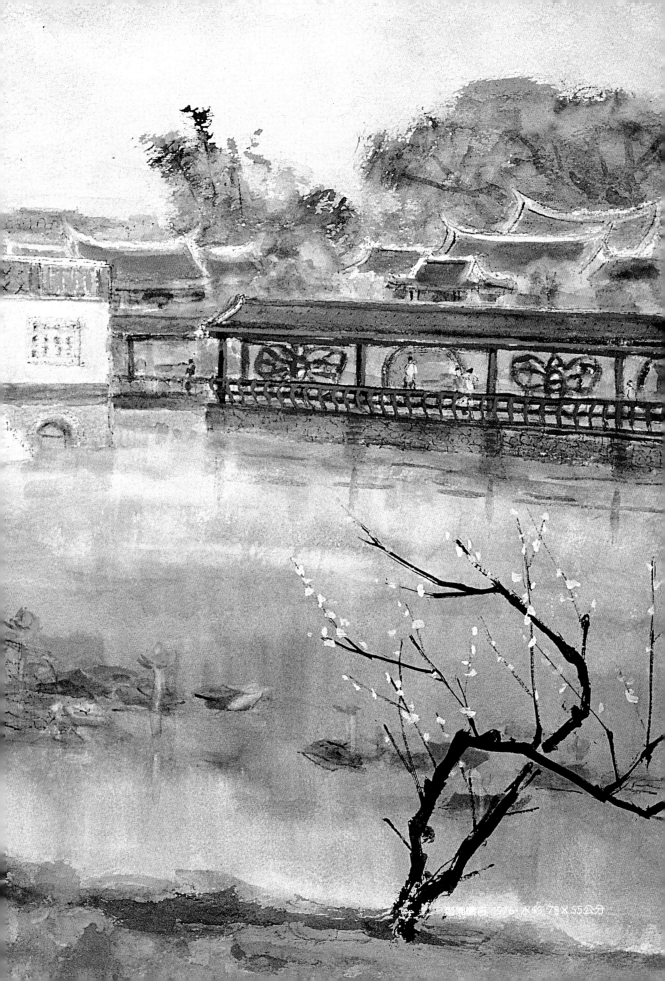

湖濱瞭春 1975．水彩．78×55公分

●以「孔子廟」為例，圖中重簷歇山的建築物是孔廟的大成殿。大成殿前方，即圖的右方則為櫺星門。據說，一八九五年，日本據台前後，孔廟曾經遭受嚴重破壞。後來，日本人拆掉大成殿左、右兩側的東廡、西廡，及櫺星門兩旁的名宦祠、節孝祠，改建為「第一公學校」，也就是李澤藩童年就讀的「國民小學」。

●光復後，由於孔廟已遭拆毀殆盡，一九五八年，才又在市內東南方的中山公園內，建了另一座孔廟，只是規模格局都不如舊孔廟了。至於孔廟舊址，則已劃歸商業區，就在今天的「中興百貨公司」附近。

●另外，圖中「櫺星門」的右方不遠，一棟灰色建築物，則是早年多次出現在李澤藩畫中的「新竹火車站」。「大成殿」左方的城樓，則是「東門」。繪製大畫的工作十分耗損體力，李澤藩的小女兒季眉擔心父親會太過勞累，勸他不要太辛苦，他卻

回答說：「虎死也要留皮！」

「他的意志堅定，為了要把握自己的生命，甚至可以不顧病痛。」季眉心疼的說。

●一九八九年，李澤藩病逝於新竹武昌街的老家。他生前的作品彷彿交織成一張構圖豐富，色彩鮮麗的「虎皮」，留給世人無限的崇拜與追思，他的一生應是圓滿無憾了呀！

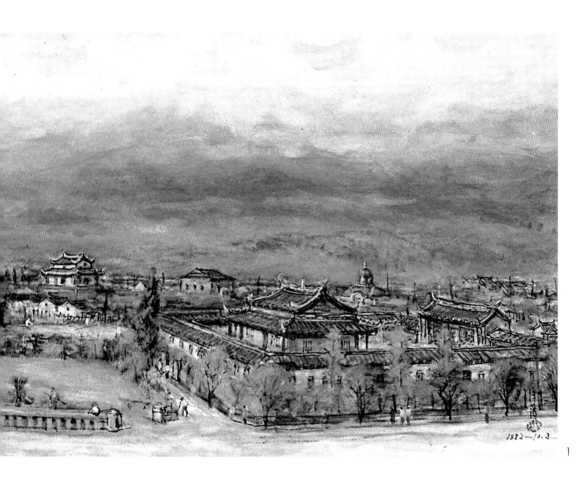

1

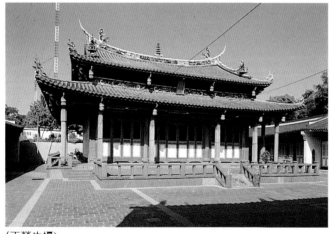

2

（丁榮生攝）

運 用廣角、鳥瞰的視野，
彷彿史詩電影般氣勢磅礡。
曾伴隨人們渡過起伏歲月的壯濶建築，
與曾在它四週活動的人們
雖然漸漸老去、消失，卻在畫面上復活，
畫家穿過時光的河尋找到它們，
然而雖近在眼前，卻是咫尺天涯。
物換星移，滄海亦能成桑田，
畫家的心境是感傷還是豁然呢？
運平日安靜輕柔的雲朶也翻滾如浪，
彷彿要向世人證明
這一段結結實實的滄桑史。

1 孔子廟附近
　1982．水彩　108×49公分
2 遷移後的新竹孔廟，
　原址在現今新竹
　市區中興百貨後面。

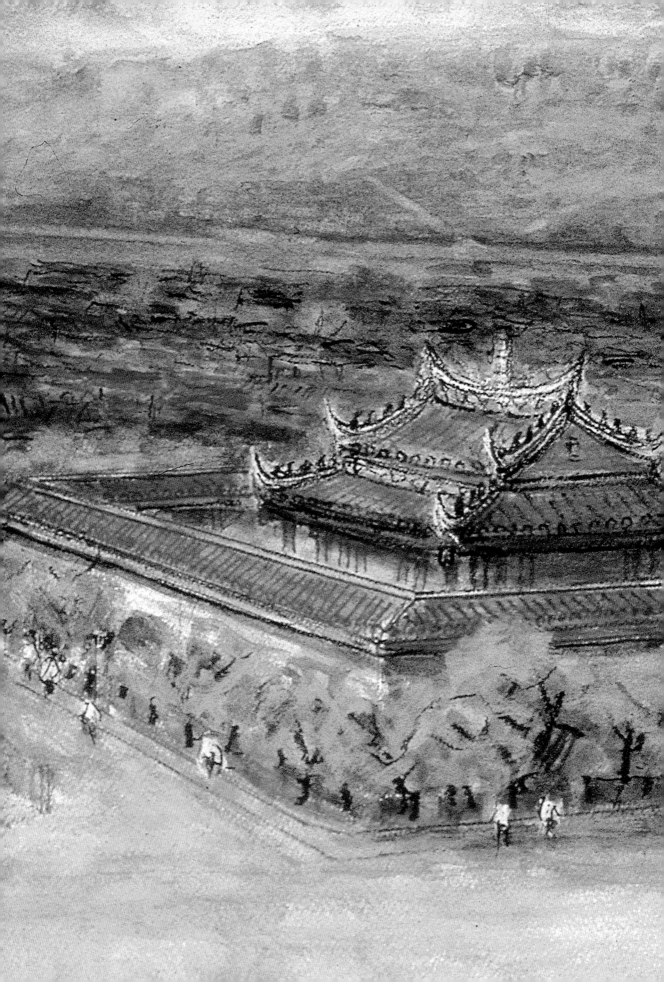

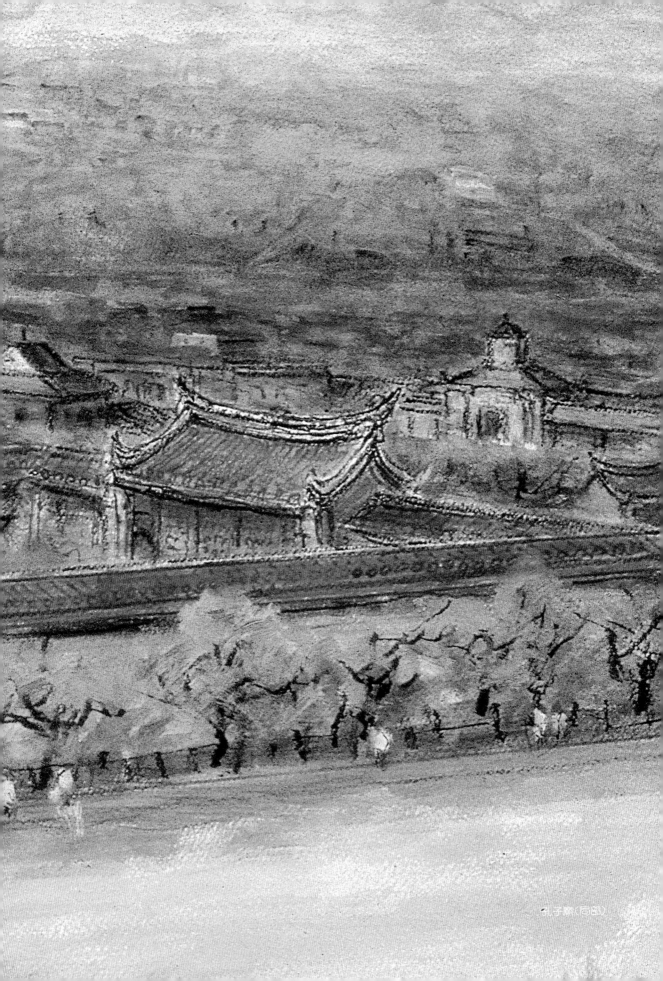

孔子廟(局部)

感謝 台北市立美術館、台灣省立美術館、蔡　配女士、王騰雲女士、劉敏敏女士、李欽賢先生、李乾朗先生、鄭世璠先生、鄭明進先生、丁榮生先生、賴志彰先生提供圖片與文字協助。

 雄獅叢書 6-034

作者	陳惠玉
發行人暨策劃	李賢文
特約顧問	石守謙　劉敏敏
企劃編輯	黃秀慧　玉祥芸
執行編輯	劉佩修
美術設計	林雪兒
校對	鄭富穗　朱芯舲　何修瑜
攝影	林茂榮
製版印刷	沈氏藝術印刷股份有限公司
電腦排版	普辰電腦排版
照相打字	第一電動打字
出版者	雄獅圖書股份有限公司
	台北市忠孝東路四段216巷33弄16號
	TEL:(02)772-6311
	FAX:(02)777-1575
郵撥帳號	0101037-3
法律顧問	聯合法律事務所
初版	中華民國83年 4 月
再版	中華民國86年10月
定價	NT 600元

行政院新聞局登記證局版台業字第0005號
ISBN 957-8980-11-6

1975
8.20

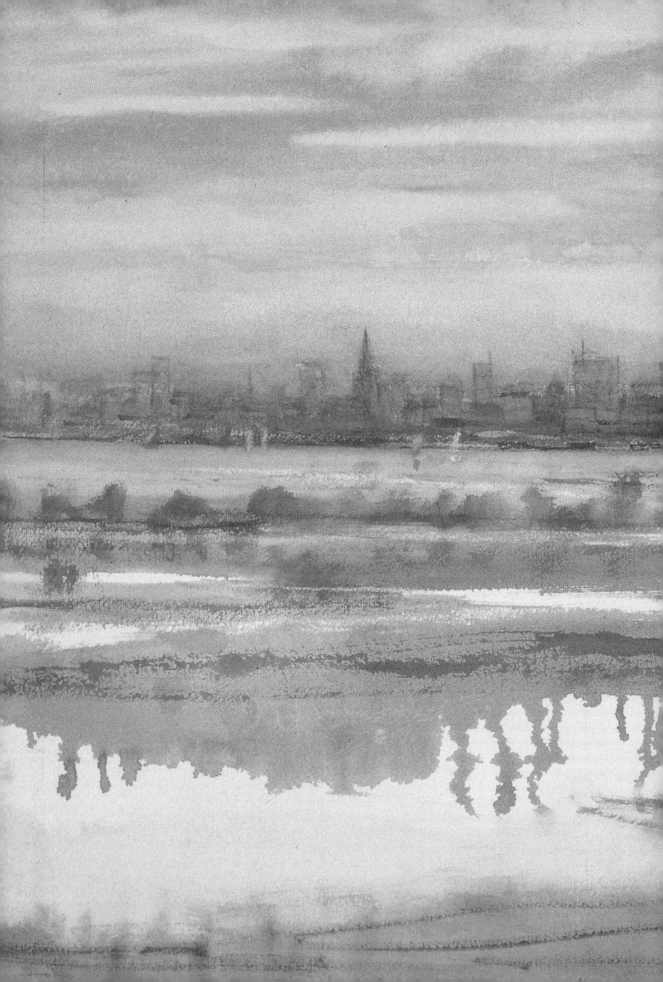